*Coureur (la Couverture)*

BIBLIOTHÈQUE CONTEMPORAINE

PARIS
CALMANN LÉVY, ÉDITEUR
ANCIENNE MAISON MICHEL LÉVY FRÈRES
RUE AUBER, 3, ET BOULEVARD DES ITALIENS, 15
A LA LIBRAIRIE NOUVELLE

1878

# MAGIE

ET

PHYSIQUE AMUSANTE

Typographie Lahure, rue de Fleurus, 9, à Paris

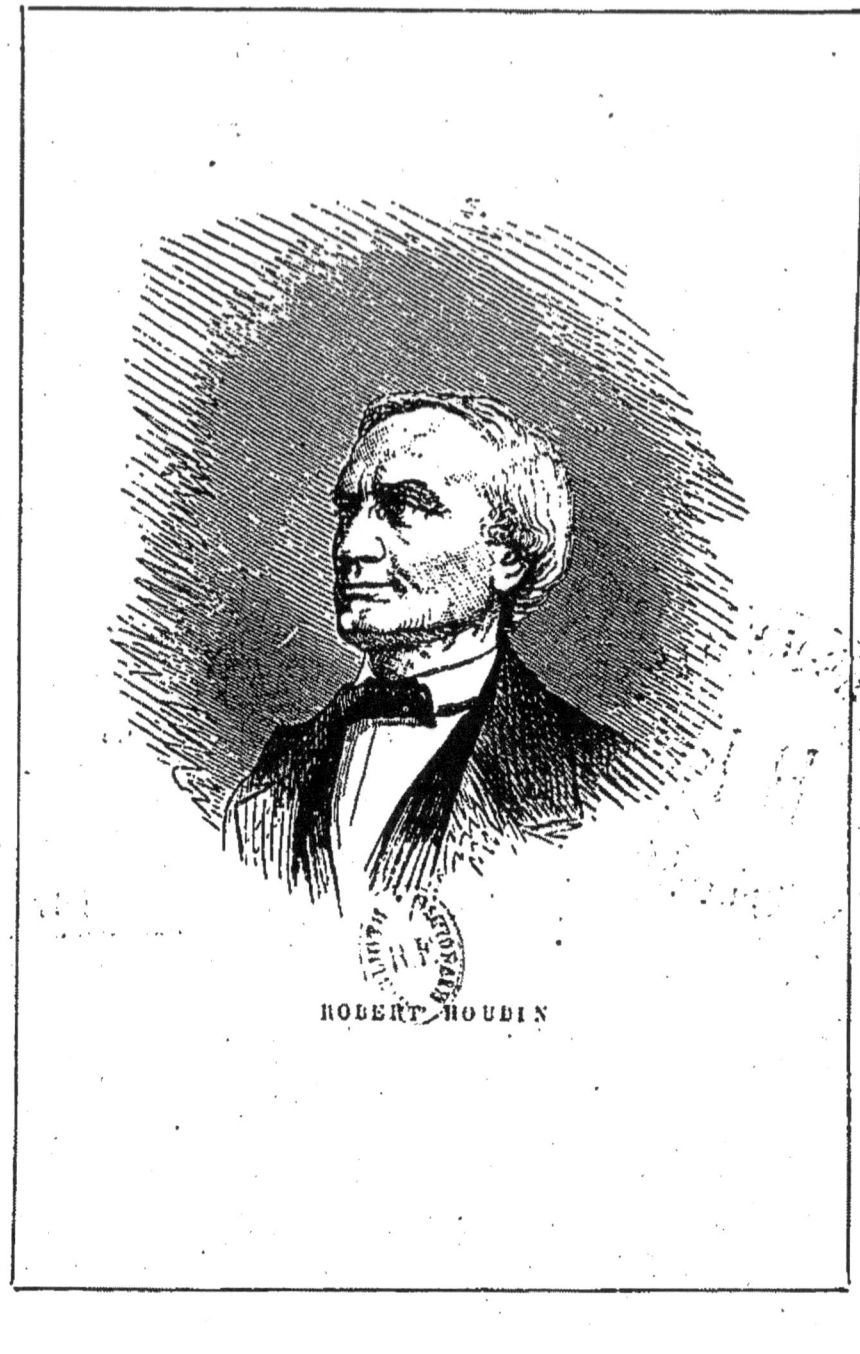
ROBERT HOUDIN

ŒUVRE POSTHUME

# MAGIE

ET

# PHYSIQUE AMUSANTE

PAR

ROBERT HOUDIN

ORNÉ D'UN PORTRAIT DE L'AUTEUR
ET DE VIGNETTES EXPLICATIVES

PARIS
CALMANN LÉVY, ÉDITEUR
ANCIENNE MAISON MICHEL LÉVY FRÈRES
RUE AUBER, 3, ET BOULEVARD DES ITALIENS, 15
A LA LIBRAIRIE NOUVELLE
—
1877
Droits de reproduction et de traduction réservés

# AVERTISSEMENT

ans le volume qu'il publia sous ce titre : *les Secrets de la Prestidigitation et de la Magie*, Robert Houdin exprimait l'intention de donner prochainement une suite à cet ouvrage. La mort ne lui permit malheureusement pas de réaliser ce projet. Mais il a laissé des matériaux suffisants, sinon pour former un traité complet de la prestidigitation,

comme il le désirait, au moins pour composer un nouveau livre des plus intéressants.

C'est cette œuvre posthume que nous livrons aujourd'hui au public. Non-seulement elle est instructive et amusante en ce qu'elle révèle les curieux secrets de l'habile enchanteur, mais encore, grâce aux dessins qui en accompagnent le texte, elle permet aux gens du monde de mettre eux-mêmes en pratique ce que Robert Houdin appelait modestement ses *trucs*, et ce qui n'était pas moins que de merveilleuses applications de la mécanique et de la physique, souvent dignes du génie de Vaucanson.

L'Éditeur

# INTRODUCTION

## DANS LA DEMEURE DE L'AUTEUR

Saint-Gervais. — Le Prieuré. — Un concierge électrique. — Moyen de reconnaître à quatre cents mètres d'éloignement le nombre et la nature des visiteurs qui entrent dans une demeure. — Boîte aux lettres indiquant, à distance, l'espèce et la quantité des dépêches. — Comment on parvient à assurer à son cheval l'exactitude des repas et l'intégrité des rations. — Réveil irrésistible. — Unification de l'heure sur tous les cadrans. — Grosse sonnerie d'horloge se remontant par le va-et-vient des domestiques, et cela sans qu'ils s'en doutent. — Procédé pour forcer la cuisinière à préparer le dîner à l'heure que l'on désire. — Contrôleur de la température d'une serre. — Avertisseur d'incendie. — Voleurs pris au trébuchet. — Tir au pistolet et couronnement du vainqueur par l'électricité. — Chemin de fer aérien.

e possède et j'habite à Saint-Gervais, tout près de Blois, une demeure dans laquelle j'ai organisé des agencements, je dirais presque des trucs, qui, sans être

aussi prestigieux que ceux de mes séances, ne m'en ont pas moins donné dans le pays, à certaine époque, la dangereuse réputation d'un homme possédant des pouvoirs surnaturels.

Ces organisations mystérieuses ne sont, à vrai dire, que d'utiles applications de la science aux usages domestiques.

J'ai pensé qu'il serait peut-être agréable au public de connaître ces petits secrets dont on a beaucoup parlé, et j'ai cru ne pouvoir mieux faire, pour leur publicité, que de les placer en tête d'un ouvrage plein de révélations et de confidences.

Si le lecteur veut bien me suivre, je vais le conduire jusqu'à Saint-Gervais, l'introduire dans mon habitation, lui servir de cicérone, et, pour lui épargner tout déplacement et toute fatigue, je ferai en sorte, en

ma qualité d'ex-sorcier, que son voyage et sa visite s'exécutent sans changer de place.

*

A deux kilomètres de Blois, sur la rive gauche de la Loire, est un petit village dont le nom rappelle aux gourmets de savoureux souvenirs. C'est là que se fabrique la fameuse crème de Saint-Gervais.

Ce n'est pas assurément le culte de cette blanche friandise qui m'a porté à choisir cet endroit pour y fixer ma résidence. C'est à l'*amour sacré de la patrie*, seulement, que je dois d'avoir pour vis-à-vis cette bonne ville de Blois qui m'a fait l'honneur de me donner le jour.

Une promenade, droite comme un I majuscule, relie Saint-Gervais à ma ville natale.

Sur l'extrémité de cet I tombe à angle droit un chemin communal longeant notre village et conduisant au *Prieuré*.

Le Prieuré, c'est mon modeste domaine, que mon ami Dantan jeune a nommé, par extension, l'abbaye de *l'Attrape*.

\*

Lorsqu'on arrive au Prieuré, on a devant soi :

1° Une grille pour l'entrée des voitures ;

2° Une porte, sur la gauche, pour le passage des visiteurs ;

3° Une boîte, sur la droite, avec ouverture à bascule, pour l'introduction des lettres et des journaux.

La maison d'habitation est située à quatre cents mètres de cet endroit ; une

allée large et sinueuse y conduit à travers un petit parc ombragé d'arbres séculaires.

Cette courte description topographique fera comprendre au lecteur la nécessité des procédés électriques que j'ai organisés à mes portes pour remplir automatiquement les fonctions d'un concierge.

La porte des visiteurs est peinte en blanc. Sur cette porte immaculée apparaît, à hauteur d'œil, une plaque en cuivre et dorée, portant le nom de Robert Houdin; cette indication est de la plus grande utilité, nul voisin n'étant là pour renseigner le visiteur.

Au-dessous de cette plaque est un petit marteau également doré, dont la forme indique suffisamment les fonctions; mais, pour qu'il n'y ait aucun doute à cet égard, une petite tête fantastique et deux mains de même nature sortant de la porte, comme

d'un pilori, semblent indiquer le mot *Frappez*, qui est placé au-dessous d'elles.

Le visiteur soulève le marteau selon sa fantaisie; mais, si faible que soit le coup, là-bas, à quatre cents mètres de distance, un carillon énergique se fait entendre dans toutes les parties de la maison, sans blesser, pour cela, l'oreille la plus délicate.

Si le carillon cessait avec la percussion, comme dans les sonneries ordinaires, rien ne viendrait contrôler l'ouverture de la porte, et le visiteur risquerait de faire une longue faction devant le Prieuré.

Il n'en est pas ainsi. La cloche sonne incessamment, et ne cesse son appel que lorsque la serrure a fonctionné régulièrement.

Pour ouvrir cette serrure, il a suffi de pousser un bouton placé dans le vestibule. C'est presque le cordon du concierge.

Par la cessation de la sonnerie, le domestique est donc averti du succès de son service.

Mais cela ne suffit pas : il faut aussi que le visiteur sache qu'il peut entrer.

Voici ce qui se passe à cet effet. En même temps que fonctionne la serrure, le nom de Robert Houdin disparaît subitement et se trouve remplacé par une plaque en émail, sur laquelle est peint en gros caractères le mot *Entrez !*

A cette intelligible invitation, le visiteur tourne un bouton d'ivoire, et il entre en poussant la porte, qu'il n'a pas même la peine de refermer, un ressort se chargeant de ce soin.

La porte une fois fermée, on ne peut plus sortir sans certaines formalités. Tout est rentré dans l'ordre primitif, et le nom propre a remplacé le mot d'invitation.

Cette fermeture présente, en outre, une sûreté pour les maîtres du logis. Si, par erreur, par enfantillage ou par maladresse, un domestique tire le cordon, la porte ne s'ouvre pas; il faut pour cela que le marteau ait été soulevé et que l'avertissement de la cloche se soit fait entendre.

Le visiteur, en entrant, ne s'est pas douté qu'il a envoyé des avertissements à ses futurs hôtes.

La porte, en s'ouvrant et en se fermant, a exécuté aux différents angles de son ouverture et de sa fermeture, une sonnerie d'un rhythme particulier.

Cette musique bizarre et de courte durée peut indiquer, par l'observation, si l'on reçoit *une* ou *plusieurs personnes*, si c'est un *habitué* de la maison ou un *visiteur nouveau*, si c'est enfin quelque *intrus* qui, ne con-

naissant pas la porte de service, s'est fourvoyé par cette ouverture.

Ici j'ai besoin de donner des explications, car ces effets, qui semblent sortir des lois ordinaires de la mécanique, pourraient peut-être trouver quelques incrédules parmi mes lecteurs, si je ne prouvais ce que j'avance.

Mes procédés de reconnaissance à distance sont de la plus grande simplicité et reposent uniquement sur certaines observations d'acoustique qui ne m'ont jamais fait défaut.

Nous venons de dire que la porte, en s'ouvrant, envoyait, à deux angles différents de son ouverture, deux sonneries bien distinctes, lesquelles sonneries se répétaient aux mêmes angles par la fermeture. Ces quatre petits carillons, bien que produits par des mouvements différents, arrivent au Prieuré espacés par des silences de durée égale.

Avec une aussi simple disposition on peut, ainsi qu'on va le voir, recevoir, à l'insu des visiteurs, des avertissements bien différents.

Un seul visiteur se présente-t-il : il sonne, on ouvre, il entre en poussant la porte, qui se referme aussitôt. C'est ce que j'appelle l'ouverture normale : les quatre coups se sont suivis à distances égales : *Drin!... drin!... drin!... drin!...* On a jugé au Prieuré qu'il n'est entré qu'une seule personne.

★

Supposons, maintenant, qu'il nous vienne plusieurs visiteurs. La porte s'est ouverte d'après les formalités ci-dessus indiquées. Le premier visiteur entre en poussant la porte, et, selon les règles prescrites par la politesse la plus élémentaire, il la tient ouverte

jusqu'à ce que chacun soit passé; puis la porte se referme lorsqu'elle est abandonnée. Or, l'intervalle entre les deux premiers et les deux derniers coups a été proportionnel à la quantité des personnes qui sont entrées; le carillon s'est fait entendre ainsi : *Drin!... drin!... drin!... drin!...* Et, pour une oreille exercée, l'appréciation du nombre est des plus faciles.

\*

L'habitué de la maison, lui, se reconnaît aisément : il frappe, et, sachant ce qui doit se produire devant lui, il ne s'arrête pas, comme l'on dit, aux bagatelles de la porte; on ne lui a pas plus tôt ouvert que les quatre coups équidistants se font entendre et annoncent son introduction.

\*

Il n'en est pas de même pour un visiteur nouveau : celui-ci frappe, et, lorsque paraît le mot *Entrez*, sa surprise l'arrête; ce n'est qu'au bout de quelques instants qu'il se décide à pousser la porte. Dans cette action, il observe tout; sa démarche est lente et les quatre coups sont comme sa démarche : *Drin!.... drin!.... drin!.... drin!....* On se prépare au Prieuré pour recevoir ce nouveau visiteur.

\*

Le mendiant voyageur qui se présente à cette porte, parce qu'il ne connaît pas la porte de service, soulève timidement le mar-

teau, et au lieu de voir, selon l'usage, quelqu'un venir pour lui ouvrir, il est témoin d'un procédé d'ouverture auquel il est loin de s'attendre; il craint une indiscrétion; il hésite à entrer; et, s'il le fait, ce n'est qu'après quelques instants d'attente et d'incertitude. On doit croire qu'il n'ouvre pas brusquement la porte. En entendant le carillon : *D…r…i…n!… d…r…i…n!… d…r…i…n!… d…r…i…n!…* il semble aux gens de la maison qu'ils voient entrer ce pauvre diable. On va à sa rencontre avec certitude. On ne s'est jamais trompé.

\*

Supposons maintenant qu'on vienne en voiture pour me visiter. Les grilles d'entrée sont ordinairement fermées, mais les co-

chers du pays savent tous par expérience ou par ouï-dire comment on les ouvre. L'automédon descend de son siége; il se fait, d'abord, ouvrir la petite porte; il entre. Ah! par exemple, en voilà un dont le carillon est distinctif. *Drin! drin! drin! drin!* On comprend au Prieuré que le cocher qui entre avec une telle précipitation veut faire preuve vis-à-vis de ses maîtres ou de ses *bourgeois* de son zèle et de son intelligence.

Notre homme trouve appendue à l'intérieur la clef de la grille qu'une inscription lui désigne; il n'a plus qu'à ouvrir les portes à deux battants. Ce double mouvement s'entend et se voit, même dans la maison. A cet effet est placé dans le vestibule un tableau sur lequel sont peints ces mots : LES PORTES DES GRILLES SONT...

A la suite de cette inscription incomplète

viennent se présenter successivement les mots OUVERTES ou FERMÉES, selon que les grilles sont dans l'un ou l'autre de ces deux états ; et cette transposition alternative vient prouver matériellement la justesse de cet axiome : « Il faut qu'une porte soit ouverte ou fermée. »

Avec un tel tableau, je puis, chaque soir, vérifier à distance la fermeture des portes de la maison.

\*

Passons maintenant au service de la boîte aux lettres. Rien n'est plus simple encore. J'ai dit plus haut que la boîte aux lettres était fermée par une petite porte à bascule. Cette porte est disposée de telle sorte que, lorsqu'elle s'ouvre, elle met en mouvement

au Prieuré une sonnerie électrique. Or, le facteur a reçu l'ordre de mettre d'abord d'un seul coup dans la boîte tous les journaux, et d'y joindre les circulaires, pour ne pas produire de fausses émotions; après quoi, il introduit les lettres, l'une après l'autre. On est donc averti à la maison de la remise de chacun de ces objets; de sorte que, si l'on n'est pas matineux, on peut, de son lit, compter les diverses parties de son courrier.

Pour éviter d'envoyer porter les lettres à la poste du village, on fait la correspondance le soir; puis, en tournant un index nommé *commutateur*, on transpose les avertissements, c'est-à-dire que, le lendemain matin, le facteur, en mettant son message dans la boîte, au lieu d'envoyer le carillon à la maison, entend près de lui une sonnerie qui

l'avertit d'y venir prendre des lettres; il se sonne ainsi lui-même.

*

Ces organisations, si agréablement utiles, présentent cependant un inconvénient que je vais signaler ; ce qui m'amènera à raconter incidemment au lecteur une petite anecdote assez plaisante sur ce sujet.

Les habitants de Saint-Gervais ont une qualité que je me plais à leur reconnaître : ils sont très-discrets. Il n'est jamais venu à l'idée d'aucun d'entre eux de toucher au marteau de ma porte d'entrée autrement que par nécessité.

Mais certains promeneurs de la ville y mettent moins de réserve, et se permettent quelquefois de s'escrimer sur les acces-

soires électriques, pour en voir les effets.

Bien que très-rares, ces indiscrétions ne laissent pas que d'être désagréables.

Tel est l'inconvénient dont je viens de parler, et voici l'anecdote à laquelle il a donné lieu :

Un jour, Jean, le jardinier de la maison, travaillait près de la porte d'entrée ; il entend quelque bruit de ce côté, et voit bientôt un flâneur de notre cité blésoise, qui, après avoir fait manœuvrer le marteau, s'amusait à ouvrir et à fermer la porte, sans s'inquiéter du trouble qu'il portait à la maison.

Sur une remontrance que lui fait l'homme de service, l'importun se contente de dire pour sa justification :

— Ah ! oui, je sais ; ça sonne là-bas. Pardon ! je voulais voir comment ça fonctionnait.

— S'il en est ainsi, monsieur, c'est bien différent, reprend le jardinier d'un ton de bonhomie affectée. Je comprends votre désir de vous instruire, et je vous demande pardon, à mon tour de vous avoir dérangé dans vos observations.

Sur ce, sans paraître remarquer l'embarras de son interlocuteur, Jean retourne à son ouvrage en continuant de jouer l'indifférence la plus complète. Mais Jean est un malin dans la double acception du mot; il ne se trouve pas suffisamment satisfait, et, s'il refoule au fond de son cœur son reste de mécontentement, c'est pour avoir une plus grande liberté d'esprit dans un projet de représailles qu'il vient de concevoir et qu'il se propose de mettre, le jour même, à exécution.

Vers minuit, il se rend à la demeure du

personnage; il se pend à sa sonnette et carillonne de toute la force de ses poignets.

Une fenêtre s'entr'ouvre au premier étage; puis, par son entre-bâillement, paraît un tête coiffée de nuit et empourprée par la colère.

Jean s'est muni d'une lanterne; il en dirige les rayons vers sa victime.

— Bonsoir, monsieur, lui dit-il d'un ton ironiquement poli; comment vous portez-vous?

— Que diable avez-vous donc à sonner ainsi à pareille heure? répond la tête d'une voix courroucée.

— Oh! pardon, monsieur, reprend Jean en paraphrasant certaine réponse de son interlocuteur; oui, je sais, ça sonne là-haut; mais je voulais voir si votre sonnette fonc-

tionnait aussi bien que le marteau du Prieuré. Bonsoir, monsieur !

Il était temps que Jean s'éloignât; le monsieur était allé chercher, pour la lui jeter sur la tête..., une vengeance de nuit.

*

Pour conjurer cette petite misère, je plaçai sur ma porte un avis engageant chacun à ne pas toucher au marteau sans nécessité. Avis inutile ! Il y avait toujours une nécessité pour frapper, c'était celle de satisfaire une ou plusieurs curiosités.

Ne pouvant échapper à ces persistantes indiscrétions, je pris le parti de ne plus m'en taquiner, et de les regarder, au contraire, comme un succès que m'attiraient mes procédés électriques.

Je n'eus qu'à me féliciter, plus tard, de ma conciliante détermination ; car, soit que la curiosité locale se fût émoussée, soit toute autre cause, les importunités cessèrent d'elles-mêmes, et maintenant il est fort rare que le marteau soit soulevé dans un autre but que celui de pénétrer dans ma demeure.

Mon *concierge électrique* ne me laisse donc plus rien à désirer. Son service est des plus exacts ; sa fidélité est à toute épreuve ; sa discrétion est sans égale ; quant à ses appointements, je doute qu'il soit possible de moins donner pour un employé aussi parfait.

\*

Voici maintenant certains détails sur un

procédé à l'aide duquel je parviens à assurer à mon cheval l'exactitude de ses repas et l'intégrité de ses rations.

Il est bon de dire que ce cheval est une jument, bonne et douce fille quasi majeure, qui répondrait au nom de Fanchette, si la parole ne lui faisait défaut.

Fanchette est affectueuse et même caressante; nous la regardons *presque* comme une amie de la maison, et c'est à ce titre que nous lui prodiguons toutes les douceurs qu'il lui est donné de goûter dans sa condition chevaline.

Ce petit préambule fera comprendre ma sollicitude à l'endroit des repas de notre chère bête.

Fanchette a une personne affectée à son service de bouche; c'est un garçon fort honnête, qui, en raison même de sa probité,

ne se formalise aucunement de mes procédés... électriques.

Mais, avant ce serviteur, j'en avais un autre. C'était un homme actif, intelligent, et qui s'était passionné pour l'art cultivé jadis par son patron. Il ne connaissait qu'un seul tour, mais il l'exécutait avec une rare habileté. Ce tour consistait à changer mon avoine en pièces de cinq francs.

Fanchette goûtait peu ce genre de spectacle, et, faute de pouvoir se plaindre, elle se contentait de protester par des défaillances accusatrices.

Cet escamotage étant bien constaté, je donnai le compte à mon artiste, et me décidai à distribuer moi-même à Fanchette son picotin réconfortant.

Je dis *moi-même*; c'est beaucoup avancer, car, je dois le confesser, si ma bête eût dû

compter sur mon exactitude pour faire ses repas à heure fixe, elle eût pu éprouver quelques déceptions à ce sujet.

Mais n'ai-je pas dans l'électricité et la mécanique des auxiliaires intelligents et sur le service desquels je puis compter ?

L'écurie est distante d'une quarantaine de mètres de la maison. Malgré cet éloignement, c'est de mon cabinet de travail que se fait la distribution. Une pendule est chargée de ce soin, à l'aide d'une communication électrique. Ces fonctions ont lieu trois fois par jour et à heure fixe. L'instrument distributeur est de la plus grande simplicité : c'est une boîte carrée en forme d'entonnoir, versant le picotin dans des proportions réglées à l'avance.

« Mais, me dira-t-on, ne peut-on pas

enlever au cheval son avoine aussitôt qu'elle vient de tomber? »

Cette circonstance est prévue; le cheval n'a rien à craindre de ce côté, car la détente électrique qui fait verser l'avoine ne peut avoir son effet qu'autant que la porte de l'écurie est fermée à clef.

« Mais le voleur ne peut-il pas s'enfermer avec le cheval? »

Cela n'est pas possible, attendu que la serrure ne se ferme que du dehors.

« Alors, on attendra que l'avoine soit tombée pour venir la soustraire. »

Oui; mais alors on est averti de ce manége par un carillon disposé de manière à se faire entendre au logis, si on ouvre la porte avant que l'avoine soit entièrement mangée par le cheval.

*

La pendule dont je viens de parler est chargée, en outre, de transmettre l'heure à deux grands cadrans placés, l'un au fronton de la maison, l'autre au logement du jardinier.

« Pourquoi ce luxe de deux grands cadrans, me direz-vous, lorsqu'un seul peut suffire pour l'extérieur ? »

Je vous dois, lecteur, à ce sujet, une explication justificative. Lorsque je plaçai mon premier cadran électrique dans le fronton du Prieuré, c'était dans le double but d'indiquer l'heure à toute la vallée, et de donner aux gens de la maison une heure unique et régulatrice.

Mais, une fois mon œuvre terminée, je

m'aperçus que mon cadran était plus utile aux passants qu'à moi-même. J'étais obligé de sortir pour voir l'heure.

Je me creusai vainement la tête pendant quelque temps, pour parer à cet inconvénient. Je ne voyais d'autre solution à ce problème que de bâtir une maison en face de la mienne pour regarder mon cadran. Toutefois une idée beaucoup plus simple vint enfin me sortir d'embarras : le pignon du logement du jardinier était en vue de toutes nos fenêtres, j'y plaçai un second cadran et je le fis marcher par le même fil électrique que le premier.

Cette heure se communique par le même procédé à plusieurs cadrans placés dans différentes pièces de l'habitation.

Mais à tous ces cadrans il fallait une sonnerie unique, une sonnerie pouvant être

entendue des habitants du Prieuré, ainsi que de tout le village.

Voici ce que j'organisai pour cela :

Sur le faîte de la maison est une sorte de campanile abritant une cloche d'un certain volume, dont on se sert pour l'appel aux heures des repas.

Je plaçai au-dessous de cette cloche un rouage suffisamment énergique pour soulever le marteau en temps voulu. Mais, comme il eût fallu remonter chaque jour le poids de cette machine, je me servis d'une force perdue, ou pour mieux dire non utilisée, pour remplir automatiquement cette fonction. A cet effet, j'établis entre la porte battante de la cuisine, située au rez-de-chaussée, et le remontoir de la sonnerie, placé au grenier, une communication disposée de telle sorte qu'en allant et venant

pour leur service, et sans qu'ils s'en doutent, les domestiques remontent incessamment le poids de ce rouage. C'est presque un mouvement perpétuel dont on n'a jamais à s'occuper.

Un courant électrique distribué par mon régulateur soulève la détente de la sonnerie et fait compter le nombre de coups indiqués par les cadrans.

Cette distribution d'heure me permet d'user, dans certains cas, d'une petite ruse qui m'est fort utile et que je vais vous confier, lecteur, à la condition de n'en pas parler; car ma ruse, une fois connue, manquerait son effet. Lorsque, pour une cause ou pour une autre, je veux avancer ou retarder l'heure de mes repas, je presse secrètement sur certaine touche électrique placée dans mon cabinet, et j'avance ou je

retarde à mon gré les cadrans et la sonnerie de la maison. La cuisinière a trouvé que le temps passe souvent bien vite, et, moi, j'ai gagné en plus ou en moins un quart d'heure que je n'eusse pas obtenu sans cela.

C'est encore ce même régulateur qui, chaque matin, à l'aide de transmissions électriques, réveille trois personnes à des heures différentes, à commencer par le jardinier.

Cette disposition n'a rien de bien merveilleux, et je n'en parlerais pas si je n'avais à signaler un procédé assez simple pour forcer mon monde à se lever lorsqu'il est réveillé. Voici le procédé. Le réveil sonne d'abord assez bruyamment pour que le dormeur le plus apathique soit réveillé, et il continue de sonner jusqu'à ce qu'on aille déranger une petite touche placée à l'extré-

mité de la chambre. Il faut, pour cela, se lever ; alors le tour est fait.

⁂

Ce pauvre jardinier, je le tourmente bien avec mon électricité ! Croirait-on qu'il ne peut pas chauffer ma serre au delà de dix degrés de chaleur, ou laisser baisser la température au-dessous de trois degrés de froid, sans que j'en sois averti ?

Le lendemain matin, je lui dis :

— Jean vous avez trop chauffé hier soir ; vous grillez mes géraniums !

Ou bien

— Jean vous risquez de geler mes orangers ; le thermomètre est descendu, cette nuit, à trois degrés au-dessous de zéro !

Jean se gratte l'oreille, ne répond pas ;

mais je suis sûr qu'il me regarde un peu comme sorcier.

Cette disposition thermo-électrique est également placée dans mon bûcher, pour m'avertir du moindre commencement d'incendie.

★

Le Prieuré n'est point une succursale de la Banque de France; toutefois, si modestes que soient mes objets précieux, je tiens à les conserver, et, dans ce but, j'ai cru devoir prendre mes précautions contre les voleurs. Les portes et fenêtres de ma demeure ont toutes une disposition électrique qui les relie avec le carillon, et sont organisées de telle sorte que, lorsque l'une d'entre elles fonctionne, la cloche résonne tout le temps de son ouverture.

Le lecteur voit déjà l'inconvénient que présenterait ce système si le carillon résonnait chaque fois qu'on se mettrait à la fenêtre ou qu'on voudrait sortir de chez soi. Il n'en est point ainsi : la communication se trouve interrompue toute la journée, et n'est rétablie qu'à minuit (l'heure du crime), et c'est encore la pendule au picotin qui est chargée de ce soin.

Lorsque nous nous absentons de la maison, la communication électrique est permanente, et, le cas d'ouverture échéant, la grosse sonnerie de l'horloge, dont la détente est soulevée par l'électricité, sonne sans cesse et produit à s'y méprendre la sonnerie du tocsin. Le jardinier et les voisins mêmes étant avertis de ce fait, le voleur serait facilement pris au trébuchet.

\*

Nous nous plaisons souvent à tirer au pistolet. Nous avons pour cela un emplacement fort bien organisé. Mais, au lieu de la Renommée traditionnelle, le tireur qui fait mouche voit soudain paraître au-dessus de sa tête une couronne de feuillage. La balle et l'électricité luttent de vitesse dans ce double trajet ; ainsi, bien qu'on soit à vingt mètres du but, le couronnement est instantané.

\*

Permettez-moi, lecteur, de vous parler encore d'une invention à laquelle l'électricité est tout à fait étrangère, mais que je crois

devoir, toutefois, vous intéresser. Dans mon parc se trouve un chemin creux que l'on se voit quelquefois dans la nécessité de traverser. Il n'y a pour cela ni pont ni passerelle. Mais, sur le bord de ce ravin, on voit un petit banc; le promeneur y prend place, et il n'est pas plus tôt assis qu'il se voit subitement transporté à l'autre rive.

Le voyageur met pied à terre et le petit banc retourne de lui-même chercher un autre passager.

Cette locomotion est à double effet : il y a une même voie aérienne pour le retour.

Je termine ici mes descriptions ; en les continuant, je craindrais de tomber dans ce ridicule du propriétaire campagnard qui, dès qu'il tient un visiteur, ne lui fait pas plus grâce d'un bourgeon de ses arbres que d'un œuf de son poulailler.

D'ailleurs, ne dois-je pas réserver quelques petits détails imprévus pour le visiteur qui viendrait lever le marteau mystérieux au-dessous duquel, on se le rappelle, est gravé le nom de

<div style="text-align:right">Robert Houdin.</div>

# I

## THÉATRE DES SOIRÉES FANTASTIQUES DE ROBERT HOUDIN.

Avant d'aborder le fond de mon sujet, il est à propos, je crois, de donner quelques renseignements sur la salle de spectacle créée par moi sous le titre de *Théâtre des soirées fantastiques de Robert Houdin*[1], et dans laquelle j'ai présenté, pendant de longues années, le plus grand nombre des expériences que je vais décrire ici.

1. Le public a considérablement abrégé ce titre : le nom seul de Robert Houdin désigne aujourd'hui le théâtre et le genre de spectacle.

Je pense être agréable au lecteur en faisant précéder cette description d'une anecdote dont les détails, si j'en juge par l'impression que m'en cause le souvenir après plus de vingt ans d'intervalle, ne peut manquer d'exciter vivement son intérêt.

J'ai raconté, dans mes *Confidences,* comment de mécanicien j'étais devenu prestidigitateur; mais ce que je n'ai pu dire, pour des raisons que je vais exposer plus loin, c'est à quelles bizarres circonstances je dois d'avoir pu construire mon théâtre avec des ressources pécuniaires beaucoup plus modestes que ne l'exigeait cette entreprise. Je puis maintenant parler de cette affaire, et je le ferai d'autant plus volontiers que mon récit me fournira l'occasion de donner un souvenir de reconnaissance à un homme

dont ce qui va suivre fera connaître le noble cœur et la délicate générosité.

Cette entrée en matière sera également une dédicace à mon bien regretté bienfaiteur et ami.

En 1843, n'étant encore qu'un horloger constructeur de curiosités mécaniques, j'eus l'occasion de vendre une pendule de précision à M. le comte de l'Escalopier. Cette pièce, à laquelle j'avais porté tous mes soins, me valut plusieurs visites de mon noble client en vue de m'adresser des félicitations. J'eus tout lieu de croire, depuis, que mon client, grand amateur des arts en général et que la mécanique intéressait particulièrement, n'était pas fâché, tout en payant un tribut mérité au mécanicien, de lui faire une visite de temps à autre. Il trouvait là, chaque fois, une nouvelle curio-

sité en train d'exécution et, sans façon, il s'asseyait près de mon établi pour me voir travailler.

A cette époque, ainsi que je l'ai dit ailleurs, tout en m'occupant avec mes ouvriers d'objets d'une fabrication productive, je confectionnais aussi les pièces mécaniques qui devaient figurer, un jour bien éloigné peut-être, dans les séances publiques que je me proposais de donner.

Une intimité relative s'étant par suite établie entre M. de l'Escalopier et moi, je fus tout naturellement amené à lui parler de mes projets de théâtre, et, pour les justifier, je lui avais donné, à plusieurs reprises, un échantillon de mon savoir-faire en prestidigitation. Guidé sans doute par ses sentiments de bienveillance, mon spectateur m'applaudissait toujours et m'encourageait vivement

à pousser à bonne fin la réalisation de mes projets. M. le comte de l'Escalopier, possesseur d'une fortune considérable, habitait un des magnifiques hôtels qui entourent la place que l'on a appelée *Royale* ou des *Vosges*, selon la couleur du drapeau de nos gouvernants. J'occupais un modeste appartement rue de Vendôme, au Marais, et cette disproportion dans l'importance de nos demeures n'empêchait pas le comte et l'artiste de se donner entre eux le nom de cher voisin et souvent aussi celui d'ami.

Mon voisin donc, très-partisan de mes projets, ainsi que je viens de le dire, m'en entretenait sans cesse ; et, pour m'exercer, disait-il, à ma future profession, pour me donner l'assurance qui me manquait alors, il m'invitait souvent à passer la soirée en compagnie de quelques intimes que je

me faisais un grand plaisir d'amuser avec mes tours d'adresse; c'est ainsi qu'à la suite d'un dîner offert par M. de l'Escalopier à l'archevêque de Paris[1], avec lequel il était lié d'amitié, j'eus l'honneur d'être présenté au digne prélat comme un mécanicien, futur prestidigitateur, et que j'exécutai devant lui une séance composée des meilleures de mes expériences.

A cette époque, je puis le dire sans y chercher aucune satisfaction de vanité rétrospective, j'étais assez adroit. Ce qui me porte à le croire, c'est que ma nombreuse assistance se montra émerveillée et que monseigneur lui-même m'adressa un compliment autographe que je ne puis m'empêcher de relater ici.

---

1. Monseigneur Affre, le martyr des barricades de 1849.

J'avais réservé pour la fin de ma séance un tour que, pour me servir d'une expression qui m'était familière alors, je possédais au bout de mes doigts. Voici sommairement en quoi il consistait : après avoir fait examiner avec soin par mes spectateurs une grande enveloppe de lettre cachetée sur tous les joints, je l'avais remise au grand vicaire de monseigneur en le priant de la garder entre ses mains. Puis, remettant au prélat une petite feuille de papier, je l'avais prié d'y écrire secrètement une phrase, une pensée. Le papier fut ensuite plié en quatre et ostensiblement brûlé. Mais à peine venait-il d'être consumé et les cendres dispersées, que, remettant l'enveloppe à monseigneur, je le priai d'en faire l'ouverture. La première enveloppe étant dépouillée, on en trouva une autre également cachetée ; puis, après celle-là,

une autre et l'on arriva ainsi à décacheter une douzaine d'enveloppes sortant les unes des autres, la dernière contenait le billet intact et régénéré; on se le passa de main en main et voici ce que chacun put y lire :

« Sans être prophète, je vous prédis, monsieur, de grands succès dans votre future carrière. »

Je demandai à Monseigneur Affre la permission de conserver cet autographe; ce qu'il m'accorda avec une grâce charmante[1].

A partir de cette soirée, M. de l'Escalopier ne cessa de m'engager *à frapper le grand coup*, comme il disait, et il insistait souvent sur ce sujet.

---

1. Ce billet fut conservé par moi comme une pieuse relique; je lui avais réservé une place secrète dans un portefeuille que je portais toujours sur moi. Dans le voyage que je fis en Algérie, j'eus le malheur de perdre mon portefeuille et l'objet précieux qu'il renfermait.

A ces amicales instances j'opposais l'exécution inachevée de certains trucs qui m'étaient indispensables ; ce qui n'était pas l'exacte vérité. La cause réelle de mes atermoiements était l'insuffisance de mes ressources pécuniaires. A tort ou à raison, je mettais une certaine fierté à ne pas faire cet aveu, espérant arriver par mon travail au but que je me proposais. Pourtant, un jour, à bout d'arguments sur cette question tant de fois traitée, je fus obligé de laisser entrevoir la vérité.

— Comme cela se trouve à merveille, me dit le comte avec une bonhomie charmante, j'ai précisément chez moi une dizaine de mille francs dont je ne sais que faire ; obligez-moi donc de me les emprunter pour un temps indéterminé ; vous me rendrez là un véritable service.

N'étant pas préparé à cette délicate proposition, je refusai. Pourquoi? je ne saurais le dire au juste; sinon qu'il me coûtait d'associer *a priori* les intérêts d'un ami aux éventualités de mon entreprise.

M. de l'Escalopier essaya par divers raisonnements de vaincre des scrupules dont il soupçonnait la cause; n'y pouvant parvenir, il me quitta visiblement contrarié.

Je fus quelque temps sans le voir, ce qui m'attristait beaucoup; car, je dois le dire, ses visites, jusque-là très-régulières, étaient pour moi d'un grand charme et me donnaient une excitation salutaire pour mes travaux; mon noble voisin m'était devenu, en un mot, indispensable; j'étais sur le point d'aller le trouver, lorsqu'une après-midi je le vis entrer chez moi; ses traits étaient contractés et

il paraissait être sous le poids d'une extrême émotion.

— Mon cher voisin, me dit-il en m'abordant, puisque vous ne voulez pas absolument être mon obligé, c'est moi qui viens aujourd'hui solliciter d'être le vôtre. Voici le fait : Ma mère, ma femme et moi, nous sommes sous le coup d'un danger imminent, d'un affreux malheur. Ce malheur, vous pouvez peut-être le conjurer. Vous allez en juger, écoutez-moi.

» Depuis plus d'un an, on me vole dans mon secrétaire des sommes parfois assez considérables. Ne sachant à qui m'en prendre, j'ai successivement renvoyé tous mes domestiques ; j'ai pris aussi toutes les précautions et sûretés imaginables : surveillance, changement de serrure, secrets aux portes, etc., rien n'a pu déjouer l'adresse et la perfidie

du malfaiteur. Ce matin encore, je viens de constater la disparition de deux billets de mille francs. Concevez-vous, ajouta le comte, tout ce qu'il y a d'horrible dans la position où se trouve notre famille; le voleur, quel qu'il soit, si j'en juge par son énergique audace, peut, s'il se trouvait pris sur le fait, nous assassiner les uns ou les autres pour se sauver... Voyons, ne pourriez-vous trouver au plus tôt un moyen de découvrir ou de prendre même cet audacieux coquin?

— Monsieur le comte, répondis-je, vous savez bien que mon pouvoir *magique* ne dépasse pas la longueur de mes doigts, et, dans le cas présent, je ne vois pas en quoi je pourrais vous être utile.

— Ce que vous pourriez faire? répliqua mon voisin; mais n'avez-vous pas un puissant auxiliaire dans la mécanique?

— La mécanique?... attendez donc!... Vous me mettez sur la voie d'une idée. En effet, je me rappelle que, étant au collége, j'ai déjà, dans certaine circonstance, à l'aide d'une machine d'invention bien primitive sans doute, découvert un gaillard qui me volait impunément mes richesses d'écolier. Avec ce point de départ, je pourrai peut-être combiner quelque nouveau piége à voleur. Laissez-moi y réfléchir; demain, vous aurez de mes nouvelles.

Une fois seul, poussé par cette excitation fébrile que les inventeurs savent si facilement provoquer, j'eus bientôt trouvé la solution du problème qui m'était proposé. Je fis immédiatement le plan de cette machine, et, sans plus tarder, je me mis à l'œuvre en me faisant aider de deux de mes ouvriers qui passèrent avec moi toute la nuit. A huit

heures du matin, mon travail était terminé et prêt à être mis en place.

M. de l'Escalopier, chez lequel je me rendis, avait été préalablement prévenu par un mot de moi, et il avait, sous différents prétextes, éloigné tout le monde de la maison afin que personne n'eût connaissance de notre installation.

Pendant que je travaillais à cet agencement, le comte, qui en ignorait les résultats, ne cessait de me témoigner son étonnement de me voir la main droite enveloppée d'un gant fourré et très-épais. Je ne lui donnai le mot de cette énigme que lorsque mes dispositions furent entièrement terminées.

— Tenez, lui dis-je, après avoir fermé le secrétaire, supposons que je sois le voleur ; je mets la clef dans la serrure, j'ouvre avec précaution, et à peine la porte est-elle

entr'ouverte que..., à cet instant, un coup de pistolet retentit, et sur le dessus de mon gant se trouve imprimé en caractères ineffaçables le mot VOLEUR.

Voulant expliquer au comte les effets qui venaient de se produire :

— L'explosion du pistolet, lui dis-je, est pour vous donner l'alarme et vous avertir, quelque part que vous soyez dans la maison ; puis, voyez-vous, aussitôt que le secrétaire en s'ouvrant laisse une ouverture suffisante, cette griffe portée par une tige et poussée par un ressort vient s'appliquer sur le dos de la main qui tient encore la clef. Cette griffe n'est, à proprement dire, qu'un instrument à tatouer ; ce sont des pointes très-courtes et très-aiguës, disposées de façon à former le mot VOLEUR. Ces pointes traversent un tampon imprégné de nitrate d'argent qui,

par le choc, se répand dans les piqûres et rend leurs marques ineffaçables pour la vie.

A ces explications, M. de l'Escalopier devint sérieux et presque triste.

— Mon Dieu! mon cher ami, me dit-il, que ferions-nous là? il n'appartient qu'à la justice de flétrir un coupable. Cette marque indélébile, dont le malheureux ne pourrait se débarrasser que par une horrible mutilation, ne peut-elle pas, en le classant indéfiniment parmi les ennemis de la société, lui fermer la porte du repentir? Un tel procédé serait inhumain et même injuste.

» Et puis, ajouta-t-il en témoignant un sentiment d'horreur, ne peut-il arriver que, par suite de distraction, d'oubli, de fatale erreur, quelqu'un des nôtres fût victime de nos sévères précautions, et alors...?

J'avais, dès les premiers mots du comte,

reconnu la justesse de son appréhension et de ses craintes ; aussi, l'interrompant :

— C'est juste, lui dis-je, je n'avais point songé à tout cela, mais il n'y a rien de perdu ; je ne vous demande que quelques heures pour apporter à l'instrument une modification qui ne vous laissera rien à craindre ni à désirer.

Je courus m'enfermer dans mon atelier, et, avant la fin de la journée, j'avais rapporté l'instrument modifié : à la place de la griffe d'impression, j'avais mis une sorte de griffe de chat pouvant faire sur la main une légère traînée, une simple égratignure susceptible d'être facilement guérie. Nous refermâmes le secrétaire et nous nous séparâmes, mon voisin et moi, en attendant les événements.

Pour stimuler la cupidité du voleur, M. de l'Escalopier fit venir plusieurs fois son agent

de change, on compta ostensiblement de l'argent, on simula des sorties, un petit voyage, une absence complète des maîtres de la maison. L'appât fut inutile, car la semaine se passa sans qu'il y eût aucun résultat ; le comte, en venant me voir chaque matin, m'abordait invariablement par ces mots : « Rien encore ! »

Dans la famille de l'Escalopier, le surnaturel commençait à prendre certain crédit. Quant à moi, je me creusais en vain la tête pour trouver une explication à mon insuccès.

Nous étions au seizième jour d'attente et j'avais fini par prendre mon parti sur l'ennui que me causait cette affaire, quand, dans la matinée, je vis soudain entrer M. de l'Escalopier ; sa figure était toute bouleversée.

— Nous tenons enfin le voleur, me dit-il en s'essuyant le front, comme un homme qui

vient de faire une rude besogne; mais, avant de vous le faire connaître, je veux vous raconter ce qui vient de se passer.

» J'étais ce matin dans ma bibliothèque, qui, vous le savez, est assez éloignée de ma chambre à coucher, lorsqu'une détonation se fait entendre. Reconnaissant aussitôt le signal de notre piége, mais n'ayant aucune arme près de moi, j'arrache une hache d'une panoplie et je cours sus au voleur. Dans ma précipitation, je commettais là une grande imprudence; j'ignorais à quel homme j'allais avoir affaire et mon arme pouvait ne pas suffire à me protéger. Quoi qu'il en soit, une fois arrivé, je pousse violemment la porte et j'entre résolument. Jugez de mon saisissement, en me trouvant en face de Bernard[1],

---

[1]. Je change le nom pour des raisons que l'on devra comprendre.

mon homme de confiance, mon factotum, presque mon ami, un homme que je tutoie depuis plus de vingt ans. Éperdu, ayant à peine conscience de ce que je vois, et ne sachant que penser :

» — Eh bien, Bernard ! balbutiai-je, quel est ce bruit, et comment te trouves-tu en ce moment dans ma chambre ?

» — C'est bien simple, monsieur le comte, répond Bernard avec une certaine assurance : je suis venu, comme vous l'avez fait vous-même au bruit de la détonation, et, en arrivant, je viens de voir un homme se sauvant par l'escalier de service ; j'en ai été tellement saisi, que je n'ai pas eu la force de le poursuivre ; il doit être hors de la maison déjà.

» Sans plus de réflexion, je descends en toute hâte jusqu'au bas de l'escalier qu'il me

désigne. Mais quoi ! la porte est fermée et la clef est de mon côté.

» Une affreuse pensée me vient à l'esprit :
— Si c'était lui !

» Je remonte et, cette fois, la vérité m'apparaît dans toute sa laideur. Je remarque que Bernard tient sa main droite derrière son dos ; je la tire violemment à moi, et, lui montrant le sang qui la couvre :

» — Malheureux, lui dis-je en le repoussant avec horreur, voici la preuve de ton crime !

Cet homme, qui tout à l'heure encore essayait de me duper, se jette à mes genoux en implorant ma clémence. Je n'écoute rien, je m'éloigne de lui en ayant soin de l'enfermer à clef.

» Vous connaissez, ajouta le comte, mon excellent docteur G...; c'est un homme d'un

bon conseil ; je courus le trouver ; je lui raconte ce qui vient de se passer, et, après nous être consultés sur ce qu'il y avait de plus sage à faire, nous revenons à l'hôtel.

» — Voyons, dis-je sévèrement à Bernard, depuis quand me voles-tu ?

» — Depuis bientôt deux ans.

» — A quelle somme s'élève ce que tu m'as pris ?

» — Je ne saurais le dire au juste... Une quinzaine de mille francs, peut-être !

» — Va pour quinze mille francs, lui dis-je ; je t'acquitte du reste ; car tu me trompes sans doute encore... Et où as-tu placé cette somme ?

» — J'en ai acheté des rentes sur l'État dont les titres sont dans mon secrétaire.

» Nous le conduisons à sa chambre, où il nous remet des valeurs équivalentes à la

somme qu'il disait m'avoir volée ; après quoi, séance tenante, je lui fis écrire la déclaration suivante :

« Je soussigné déclare avoir volé à M. le
» comte de l'Escalopier la somme de quinze
» mille francs que je lui ai prise dans son
» secrétaire à l'aide de fausses clefs.

<div style="text-align: right">» Bernard X...</div>

» Paris, le... »

» Enfin le docteur, prenant la parole, lui dit d'un ton sévère :

» — A partir d'aujourd'hui, il est de votre intérêt de rentrer dans une vie honnête et de racheter ainsi votre infâme passé ; sinon, cet écrit, dont je reste le dépositaire, sera remis à qui de droit, et alors vous irez donner à la justice les détails de votre aveu. Sortez ! et souvenez-vous que les

portes de cet hôtel vous sont à jamais fermées. »

Bernard mourut l'année suivante ; son ancien maître, toujours prêt à pardonner, donna quelques larmes à son souvenir en m'assurant qu'il était mort sous le poids de ses remords.

Son récit terminé, M. de l'Escalopier tira de sa poche un portefeuille, en sortit des papiers roulés ensemble et me les présentant avec une charmante expression de bonté :

— J'espère, mon ami, me dit-il que vous ne me refuserez pas maintenant la satisfaction de vous prêter cette somme que je dois à votre intelligente adresse ; prenez-la ; vous me la rendrez quand vous voudrez, et qu'il soit bien entendu que ce remboursement ne se fera que sur les bénéfices réalisés dans votre théâtre.

A cette offre généreuse, l'émotion me gagna et je restai quelques instants sans pouvoir articuler une parole.

Toutefois, faisant un effort sur moi-même, je me levai, et, sautant au cou de mon noble ami :

— Tant pis pour l'étiquette! lui dis-je, que je vous embrasse pour tant de bonté!

Cette accolade fut le seul acte de garantie que M. de l'Escalopier voulut accepter de moi[1].

Grâce à l'augmentation de mes finances, je pus donner cours à mes projets de construction, et je fis sans plus tarder bâtir, au Palais-Royal, une salle dont, en quelques mots, je vais décrire l'intérieur et les abords.

---

1. L'excellent accueil que le public fit à mes représentations me permit, un an après l'ouverture de mon théâtre, de m'acquitter envers mon généreux créancier.

Les galeries qui entourent le jardin du Palais-Royal sont divisées par des arcades dans lesquelles sont installés des magasins qui passent à juste titre pour renfermer tout ce que Paris possède de plus riche, de plus élégant et de meilleur goût.

Au-dessus de ces arcades, il existe au premier étage de vastes appartements occupés par des établissements publics, cercles, cafés, restaurants, etc. C'est dans l'emplacement de l'un de ces appartements, au n° 164 de la rue de Valois, que je construisis mon théâtre, embrassant, comme largeur, trois arcades et, comme longueur, la distance entre le jardin et la rue de Valois, c'est-à-dire toute l'épaisseur du bâtiment. Les dimensions de cette salle étaient, comme on le voit, fort restreintes ; c'est à peine si deux cents personnes pouvaient y être contenues ; il est

vrai que les siéges étaient confortablement divisés en stalles.

Si les places étaient peu nombreuses, le prix en était assez élevé ; ce qui établissait une compensation en faveur de mes intérêts.

On en jugera par le tableau suivant :

>   Avant-scènes. . . . . . . .   5 francs.
>   Loges. . . . . . . . . . . .   4   »
>   Stalles . . . . . . . . . .   5   »
>   Galeries. . . . . . . . . .   2   »

Les enfants payaient place entière.

Dans le principe, ces places dites de galeries portaient le nom de parterre ; c'en était en effet. Mais, plus tard, m'étant aperçu que beaucoup de personnes hésitaient à prendre des places de ce nom, j'avais eu recours à l'euphémisme et j'employai le mot de galerie pour les désigner ; ce qui m'avait fort bien

réussi, car, parmi les occupants de ces places, les dames étaient grandement représentées.

Ma scène était petite et proportionnée, du reste, à la grandeur de la salle ; elle représentait une sorte de petit salon Louis XV blanc et or, uniquement meublé de ce qui était indispensable à ma séance. On y voyait une table de milieu, deux consoles et deux petits guéridons. Une tablette de même style régnait dans le fond de la scène dans toute sa largeur ; j'y déposais les objets devant servir à l'exécution de mes séances. Le parquet était couvert d'un riche tapis.

Il y avait à la droite et à la gauche de ma scène une porte à deux battants ; cette largeur d'entrée était nécessaire pour l'introduction de certaines pièces mécaniques.

La figure suivante complétera cette explication.

La porte pratiquée sur le côté droit de la scène communiquait à une chambre où, le soir, je préparais mes expériences et qui, dans

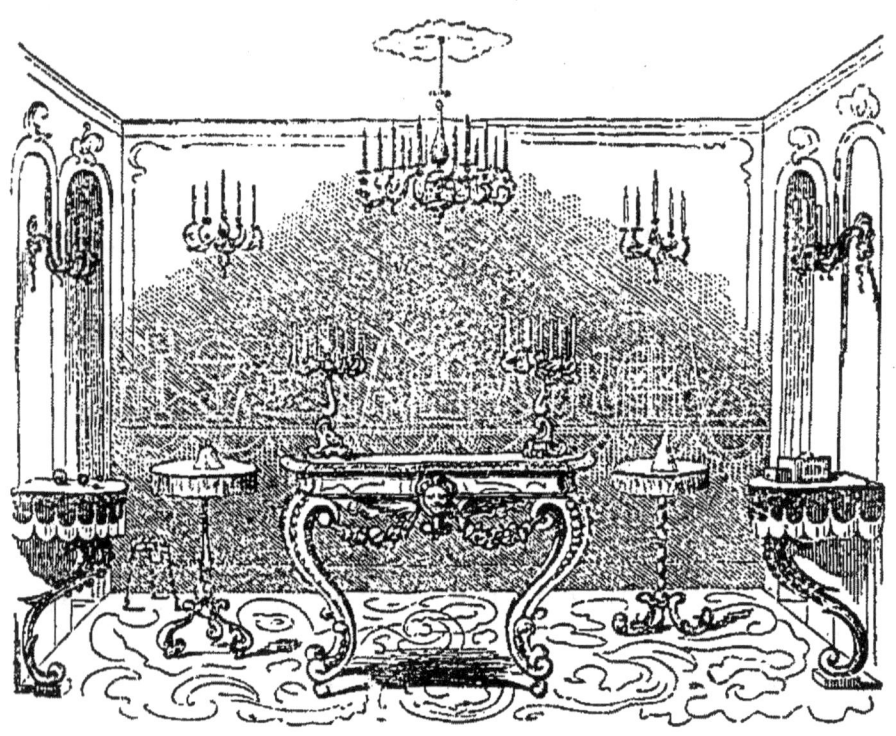

la journée, me servait d'atelier. Une grande fenêtre donnant sur le jardin du Palais-Royal rendait cette pièce fort plaisante ; c'est là que j'ai exécuté grand nombre de trucs dont je vais donner la description.

# II

## DISPOSITIONS SCÉNIQUES
## POUR LA PRESTIDIGITATION THÉATRALE.

'ameublement de la scène d'un prestidigitateur n'est pas seulement disposé pour charmer la vue des spectateurs, il sert aussi à faciliter l'exécution d'un grand nombre de prestiges. Les tables surtout ont d'importantes fonctions à remplir : ce sont elles qui, le plus souvent, sont chargées de faire apparaître ou disparaître des objets trop volumineux pour être con-

tenus *dans les mains ou dans les poches* de l'opérateur.

Les anciens prestidigitateurs[1] trouvaient, en cela, de grandes facilités dans l'ornementation même de leurs tables. Ces meubles

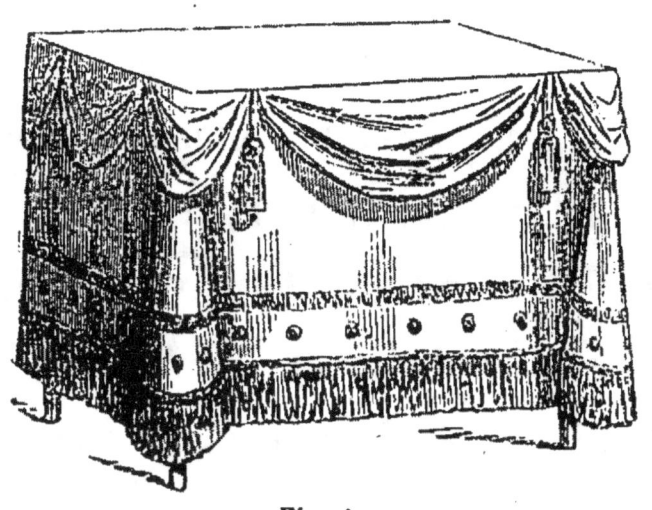

Fig. 1.

étaient recouverts de tapis richement décorés qui tombaient jusqu'à terre, ainsi que le représente la figure ci-dessus.

1. Comte, Bosco, Philippe, pour ne citer que ceux dont une partie de la génération présente peut encore avoir conservé le souvenir.

Il n'était pas rare de voir sur la scène quatre ou cinq de ces tables et quelquefois plus encore. Pour détourner l'idée de leur véritable destination, on les chargeait de flambeaux et d'objets de toute nature ayant apparence d'utilité pour la séance.

Au fond de la scène et dans toute la largeur régnait un gradin à plusieurs étages chargé également d'instruments en cuivre poli qui, le plus souvent, n'avaient aucun trait à la prestidigitation. Cette collection hétéroclite et éblouissante était encore rehaussée d'éclat par un nombre considérable de lampes et de bougies [1]. Cette exposition brillante, que le prestidigitateur d'alors nommait *pallas* [2], avait pour but, ainsi qu'on le

---

[1]. Philippe est celui qui a le plus abusé de ces éblouissantes exhibitions : il n'avait pas moins de cinq cents bougies sur la scène.

[2]. En parlant d'une riche et brillante mise en scène, on disait aussi : « C'est très-pallaseux. »

dit vulgairement, de jeter de la poudre aux yeux.

Lorsqu'en 1844 je m'occupai de l'installation de mon théâtre, j'apportai de notables modifications aux dispositions scéniques de mes devanciers. La plus importante fut la suppression des longs tapis de table sous lesquels le public, avec quelque raison, a toujours supposé un auxiliaire pour les prestiges de l'escamotage. Je remplaçai ces immenses boîtes à compère par des tables et des consoles en bois doré, genre Louis XV, dont je donne un échantillon.

Le nombre de ces tables fut très-restreint : une table de milieu (celle que représente la gravure ci-contre) deux consoles de côté et deux petits guéridons légers. Dans le fond, une large tablette de même style sur laquelle étaient disposés les instruments qui devaient

servir à l'exécution de ma séance[1]. On n'y voyait, comme précédemment, aucune de ces énormes cloches en métal poli ou verni

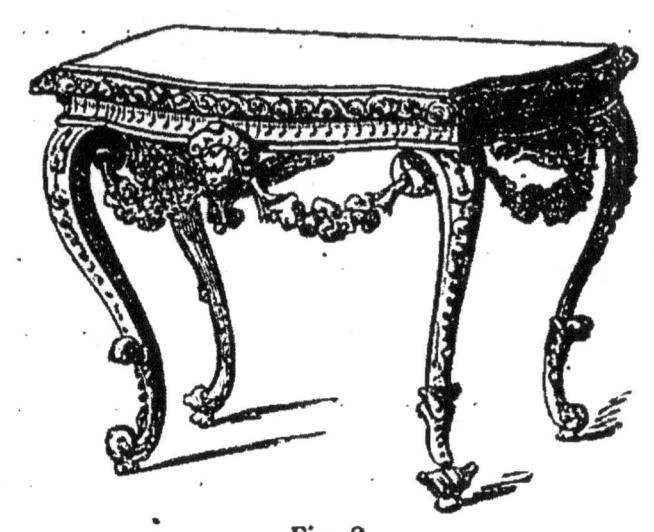

Fig. 2.

sous lesquelles se mettaient les objets que l'on voulait faire disparaître. Je les avais remplacées par des appareils en cristal opaque

---

[1]. Tous les prestidigitateurs, je dois le dire, s'empressèrent d'adopter ces modifications, à l'exception toutefois du vieux Bosco, qui, jusqu'à son dernier moment, ne voulut démordre ni de ses tapis longs ni de ses manches courtes.

ou transparent. La boîte à double fond, les instruments de cuivre ou de fer-blanc verni avaient été complétement proscrits de ma scène.

La tenture de mon petit salon était blanc et or. Le luminaire se composait uniquement de quatre girandoles et de deux petits candélabres rocaille placés sur ma table du milieu. Mais pour que le public pût distinguer les moindres détails de mes exercices, j'avais pourvu ma scène d'un système d'éclairage qui y répandait une lumière suffisante sans que la vue des spectateurs en fût blessée. A cet effet, j'avais établi derrière la frise du rideau d'avant-scène[1] une herse[2] au gaz garnie

---

1. La frise du rideau d'avant-scène est cette partie courbe de draperie derrière laquelle le rideau se cache en s'élevant.

2. Une herse de théâtre est un long tuyau à gaz sur lequel sont adaptés, à distances très-rapprochées, des becs à papillon formant en quelque sorte un ruban lumineux dans toute la longueur de la scène.

d'un réflecteur qui projetait une vive lumière sur ma table du milieu, ainsi que sur les deux consoles, seuls endroits où s'exécutaient mes exercices de prestidigitation.

Les réformes que j'avais apportées à la forme et à l'ornementation des tables ne supprimaient aucune des ressources qu'elles avaient fournies jusqu'alors à la prestidigitation ; on en jugera par les détails qui vont suivre.

Ainsi que je viens de le dire, il n'y avait sur ma scène que trois tables : une au milieu et deux sur les côtés ; ces deux dernières, en forme de consoles, étaient fixées aux lambris du décor. J'avais également deux petits guéridons très-légers que je transportais au besoin sur le devant de ma scène pour les expériences qui exigeaient un rapprochement des spectateurs.

C'est sur ma table du milieu (figure 2) que se faisait la présentation du plus grand nombre de mes expériences; cette table n'avait d'autre apprêt qu'une *servante* garnie de *sa gibecière* et d'un *jeu de pédales*. J'ai décrit dans un précédent ouvrage[1] et j'ai indiqué par figure, à la page 313, la disposition et l'utilité d'une servante : « C'est une tablette placée derrière la table du côté opposé aux spectateurs, sur laquelle sont déposés à l'avance les objets que l'on doit faire apparaître dans le cours de la séance. Au milieu est une petite boîte carrée construite uniquement en étoffe garnie de ouate et capitonnée pour lui donner une certaine consistance. Cette boîte est placée là pour recevoir sans bruit les objets que l'on y jette subtilement

---

1. *Les Secrets de la prestidigitation et de la magie.*

pour les faire disparaître aux yeux des spectateurs.

Le jeu de pédales appliqué sous la face interne de la table sert à faire fonctionner les automates et pièces mécaniques que l'on présente aux spectateurs. Ces automates étant censés obéir à commandement, il faut que cette intelligence mécanique soit guidée par un compère, et c'est par l'intermédiaire des pédales qu'on obtient ce résultat.

La pédale est un assemblage de trois fils d'acier; deux d'entre eux sont fixes et forment ce qu'en terme de mécanique on appelle une cage; le troisième est mobile et peut s'élever au-dessus des autres, lorsqu'on tire la ficelle. Le ressort qui est en dessous est chargé de ramener la tige à sa place, lorsqu'on lâche la ficelle.

Quand plusieurs de ces pédales sont pla-

cées sur une même ligne, à côté les unes des autres, elles forment ce qu'on appelle un *jeu de pédales*. Supposons, ainsi que je l'avais moi-même, ce jeu composé de dix pédales ; les dix ficelles passeront à droite et à gauche par les pieds de la table en s'appuyant sur des poulies, et, dirigées sous le théâtre, elles aboutiront à un clavier et y seront rangées dans l'ordre qu'elles occupent dans la table.

Lorsque les tiges s'élèvent au-dessus de la table, elles rencontrent les pédales correspondantes, qui sont placées dans le socle de la machine ; lesquelles pédales font mouvoir soit un bras, soit la tête, soit toute autre pièce de l'automate ou de la machine.

Les tables de côté, ou consoles fixées au lambris du décor, sont garnies de différentes trappes dont la destination est spéciale à tel

ou tel truc. Une ouverture, pratiquée dans le décor à la hauteur de la console, permet au servant d'y introduire le bras pour son service. Le dessous des consoles forme un caisson fermé de toutes parts, afin que les objets qui passent par les trappes ne puissent tomber à terre. Ce caisson, qui a environ vingt centimètres de hauteur, est dissimulé par la moulure de la table et par la frange d'or qui y est attachée.

En dehors de ces tables appropriées au service ordinaire de la séance, il y en a d'autres qui sont spécialement organisées pour un seul truc et que l'on met en scène pour la circonstance. Telle est celle qui sert à l'escamotage d'une personne. Nous en ferons plus tard la description, lorsqu'il s'agira de ce truc.

Le servant remplit sur la scène les fonc-

tions du préparateur d'un professeur de physique ou de chimie; il s'occupe de fournir à l'opérateur tout ce qui lui est nécessaire pour l'exécution de ses expériences, et souvent, à l'insu des spectateurs, il contribue au succès de certains prestiges. Ce servant, quel que soit son costume, doit être d'une taille inférieure à celle du prestidigitateur, afin de ne pas trop meubler la scène de sa personnalité; un jeune garçon remplit très-bien ce rôle. Je me faisais aider en scène par l'un de mes fils, qui avait pour costume celui que la mode imposait à son âge (il avait treize ans en 1844).

Il existe un second servant, dont le public ignore l'existence; celui-là, c'est *l'alter ego* du prestidigitateur, c'est la main invisible qui est chargée de certaines apparitions, soustractions et substitutions réputées œu-

vres de la magie. Ce servant se tient dans la coulisse, l'œil et l'oreille au guet, et, dans certains moments convenus à l'avance, il joint sa coopération à l'adresse et au boniment du prestidigitateur. Cette fonction exige une grande adresse, une attention soutenue et surtout une grande vivacité dans l'exécution. Les femmes s'en acquittent à merveille.

# III

## TOURS DE MOUCHOIR.

armi les objets que le public confie aux prestidigitateurs pour l'exécution de leurs tours, les mouchoirs et les foulards jouent un grand rôle.

Je me propose de donner, en temps et lieu, la description de tours dans lesquels figurent des mouchoirs, tels que *l'oranger*, *le desséchement*, *la combustion instantanée*, etc.

Voici, en attendant, un joli petit tour inédit s'exécutant avec un mouchoir. Je m'en servais dans mes séances sous forme d'intermède. Je le donne comme étant d'un très-grand effet.

### MOUCHOIR S'ÉVAPORANT DANS LA MAIN.

« Les magiciens d'autrefois, dites-vous, n'étaient assujettis à aucune des misères de la vie; ils n'éprouvaient ni le froid, ni la faim, ni la soif, tant qu'ils étaient dans l'exercice de leurs conjurations. Toutefois, leurs rapports brûlants avec les chauds potentats d'un autre monde les exposaient, le plus souvent, à un excès de température dont le résultat se traduisait par une abondante transpiration.

» Ces magiciens, en jouant avec le feu,

étaient incommodés par l'eau dont s'inondait leur visage. Mais ils s'en débarrassaient en s'essuyant avec leur mouchoir, comme l'eussent fait de simples mortels.

» L'un d'eux, que cet exercice ennuyait sans doute, avait imaginé un singulier moyen d'abréger cette besogne siccative : son mouchoir, après son service, allait de lui-même se loger dans sa poche.

» Je connais ce procédé cabalistique, et, si vous le voulez bien, je vais vous en donner la représentation.

» Supposons donc que, pour les raisons que je viens de donner, il faille m'essuyer le front : je prends à cet effet mon mouchoir dans ma poche... Le voici... »

On s'essuie le front, on s'évente avec le mouchoir; puis, en le frappant entre les deux mains, on le fait s'évanouir aussitôt.

« Savez-vous, messieurs, où est le mouchoir?... Non!... Eh bien, je vais vous le dire : il est retourné dans ma poche... »

On sort, de nouveau, le mouchoir de la poche, pour le faire évanouir une seconde fois.

« Vous voyez, messieurs, combien la besogne se trouve ainsi abrégée : on n'a qu'à prendre son mouchoir dans sa poche, mais on n'a pas besoin de l'y remettre. »

Ce plaisant intermède produisait le double effet de suspendre un instant ma séance et de reposer mes spectateurs.

Voici comment le tour s'exécute :

1° Attachez un mouchoir par le milieu avec une ficelle[1].

---

[1]. Il faut éviter dans cette attache toute grosseur pouvant faire obstacle à l'introduction du mouchoir dans la manche, cet inconvénient s'évite en cousant la ficelle après le mouchoir.

2° Introduisez l'extrémité libre de cette ficelle dans la manche droite de votre habit, passez-la derrière votre dos et faites-la redescendre par la manche gauche.

En tirant la ficelle près du poignet gauche, le mouchoir remonte dans la manche droite. C'est cette opération qu'il s'agit de faire, sans que le public s'en aperçoive.

Pour cela faire, attachez l'extrémité libre de la ficelle après le poignet gauche; et, pour déterminer la longueur de la ficelle, il faut que les bras étant droits et allongés, la corde soit tendue et que le mouchoir soit rentré dans la manche.

On comprendra maintenant que, si l'on tient les bras un peu courbés et rapprochés du corps, la ficelle devienne libre et permette au mouchoir de pouvoir sortir de la manche.

En allongeant les bras en avant, la corde se tend et le mouchoir rentre dans la manche avec la promptitude de l'éclair.

Lorsqu'on arrive en scène, le mouchoir est dans sa cachette ; on met les mains derrière le dos comme pour le prendre dans la poche, mais en réalité c'est pour le sortir de la manche à l'aide de la main gauche.

En ramenant le bras par devant, le mouchoir est en paquet dans la main droite, ce qui sert à cacher son attache mystérieuse.

Après que le mouchoir a rempli son office, on écarte et on allonge les bras, en frappant vivement les mains l'une contre l'autre, et ces mouvements combinés, tout en faisant rentrer le mouchoir dans la manche, dissimulent les mystères de l'opération.

On peut répéter l'expérience, puisqu'il ne

s'agit que de mettre les mains derrière le dos, sous prétexte de prendre le mouchoir dans la poche.

Ce tour, je le répète, est d'un effet très-saisissant; il peut sembler d'une exécution difficile, mais que l'on ne se décourage pas; avec un peu d'exercice, on doit aisément en venir à bout.

ns
# IV

## LE COFFRE LOURD.

armi les illusions que j'ai imaginées pour.. disons le mot, duper mes bons spectateurs, je ne crois pas, toute modestie à part, avoir jamais rien inventé d'aussi *hardiment* ingénieux que l'expérience que je vais décrire.

Il ne s'agit pas ici du coffre lourd dont j'ai donné l'explication dans mes *Confidences*[1],

[1]. *Confidences de Robert Houdin*, tome II, page 265, et *les Secrets de la prestidigitation*, page 93.

mais d'une addition que j'y avais faite pour dépister l'esprit investigateur du public.

Au risque de me répéter devant les personnes qui ont lu le livre que je viens de citer, je crois devoir, d'abord, dire quelques mots sur la manière dont j'avais présenté ma première expérience du *coffre lourd*; puis ensuite nous décrirons le truc dont il s'agit ici.

Le *coffre lourd* était un petit coffret qui, placé à un certain endroit parmi les spectateurs, pouvait, à mon commandement, devenir lourd ou léger. Un enfant pouvait le soulever sans peine ou bien l'homme le plus robuste ne pouvait le bouger de place.

Pour comprendre les dispositions de ce truc, il est nécessaire que je donne une courte explication sur certains effets électriques qui en forment la base :

A l'aide de l'électricité, chacun le sait maintenant, on parvient à aimanter un morceau de fer. Cet aimant artificiel, que l'on nomme électro-aimant, conserve son pouvoir d'attraction tant que le courant électrique circule autour de lui ; mais, sitôt que le circuit électrique est interrompu, le morceau de fer perd complétement son aimantation[1]. On produit de cette façon des aimants d'une force d'attraction si considérable, que, lorsqu'un morceau de fer est en contact avec eux, nulle force humaine ne saurait l'en détacher.

C'est sur ce principe que je fondai l'artifice du truc, le *coffre lourd,* que je présentais dans mes séances.

Au milieu du parterre et sur une planche

---

[1]. Voir, pour la construction de ces électro-aimants, les ouvrages de physique, et notamment ceux qui traitent spécialement de l'électricité : le comte Dumoncel, Edmond Becquerel.

qui me servait de *praticable* pour communiquer avec mes spectateurs, j'avais pratiqué une ouverture dans laquelle était logé un puissant électro-aimant dissimulé par une étoffe mince qui le recouvrait. Les fils électriques communiquaient secrètement à la coulisse, d'où devait arriver, à un moment donné, le courant nécessaire à l'aimantation. Sous le coffret qui devait être attiré par l'aimant, il y avait une forte plaque de fer incrustée dans le bois et dissimulée par une feuille de papier couleur acajou, qui semblait faire partie du corps de la boîte.

Ces dispositions prises, lorsque je posais le coffret au-dessus de l'électro-aimant, on pouvait le soulever sans peine ou s'épuiser vainement à vouloir le bouger de place, selon que certain compère invisible ouvrait ou fermait le circuit pour le passage de l'électricité.

Lorsque, en 1845, je présentai ce truc pour la première fois, les phénomènes électro-magnétiques étaient inconnus du public. Je me gardai bien d'édifier mes spectateurs sur cette merveille de la science, et je trouvai beaucoup plus avantageux pour mes séances de présenter le *coffre lourd* comme un exemple de *magie simulée* dont je gardais le secret. Je le donnais aussi comme une imitation d'un fait médianimique, et voici la fable que je débitais à ce sujet : « Ce coffret, disais-je, me sert de coffre de sûreté lorsque j'y renferme des valeurs ; dans ce cas, je ne me donne aucun soin pour le mettre hors de la portée des voleurs. Je me contente de faire au-dessus une imposition magnétique, et je suis sûr de le retrouver à la place où je l'ai laissé. En voici la preuve : Supposons que ce coffret dont vous venez de vérifier la légè-

reté contienne quelques mille francs en billets de banque, ce qui serait très-facile à emporter ; eh bien, il me suffit d'étendre la main au-dessus comme ceci ; et vous pouvez vous assurer maintenant que l'homme le plus fort s'épuiserait en vain pour le soulever. »

Après divers essais infructueux, j'ajoutais :

« Et cependant, à mon commandement, le coffre cesse d'être lourd et vous voyez que je l'enlève facilement avec mon petit doigt. »

Plus tard, lorsque l'électro-magnétisme fut plus connu, je jugeai à propos de faire une addition au *coffre lourd*, pour détourner l'idée du procédé que j'employais dans cette expérience ; et voici comment je présentais ce nouveau truc qui, aux yeux du public, n'était que le corollaire du truc précédent :

« Messieurs, disais-je, pour vous prouver

que la pesanteur que j'imprime au coffre est réelle et ne tient à aucun artifice extérieur, je vais le suspendre à l'une des extrémités de cette corde et, en prenant l'autre bout, vous pourrez juger quelle est sa puissance attractive. » Cela dit, j'accrochais le coffre ; après quoi, je priais un spectateur de vouloir bien le soutenir en l'air en prenant la corde par l'autre extrémité, ce qu'il faisait assez facilement. « Pour le moment, disais-je, ce coffre est très-léger ; mais, comme il va devenir très-lourd à mon commandement, je prierai cinq ou six personnes d'aider monsieur, pour que le coffre ne vienne pas à l'entraîner et même à l'enlever. »

Aussitôt ces dispositions prises, le coffre descendait, entraînant et soulevant même tous les spectateurs qui s'attachaient à la corde.

La mécanique fait tous les frais de ce prestige; seulement, son action est tellement dissimulée, que nul ne saurait s'en douter.

Nous allons maintenant donner une explication plus détaillée, et, pour cela, nous aurons recours à la figure suivante.

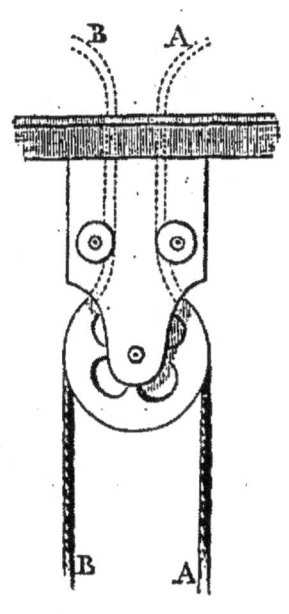

Fig. 5.

Lorsqu'on regarde la chape et sa poulie, tout porte à croire que, ainsi que cela a lieu d'ordinaire, la corde passe par-dessus cette

dernière en entrant d'un côté et en sortant de l'autre ; mais il n'en est pas ainsi, selon qu'on peut le voir en suivant les lignes ponctuées qui, passant par la chape, traversent le plafond et vont s'attacher de chaque côté d'une double poulie qui se trouve à l'étage supérieur.

Ce qui porte à l'illusion, c'est que, avant de suspendre le coffret au crochet, si l'on tire celui-ci, la corde, enroulée sur la double poulie supérieure, se déroule, tandis que le morceau de corde du côté opposé s'enroule de la même quantité. Or, pour le spectateur, ce tirage de corde à droite et à gauche produit le même effet que si la corde passait seulement sur la poulie qui est visible.

Pour peu que l'on connaisse les lois de la mécanique, on voit que les forces de l'homme qui tient la manivelle en main sont plus que

décuplées et qu'il peut lutter avec avantage contre les forces réunies des cinq ou six spectateurs.

Cette expérience ne peut guère s'exécuter que dans une salle dont le plafond n'est pas très-élevé.

# V

## LES CENT BOUGIES ALLUMÉES D'UN COUP DE PISTOLET.

i nous disons *cent bougies*, c'est pour conserver au truc dont il s'agit ici le titre sous lequel il a été présenté; car, ainsi qu'on le verra plus loin, on peut en allumer davantage.

Ce truc qui n'est, à vrai dire, que l'application en grand d'une ancienne expérience de physique nommée *le briquet électrique*, a été présenté pour la première fois par le

prestidigitateur Dobler, dans les séances qu'il donna, en 1840, au théâtre Saint-James de Londres.

Pour bien faire comprendre les dispositions du truc *des cent bougies*, etc., nous allons d'abord rappeler celles du *briquet électrique*. La figure suivante nous aidera dans cette description :

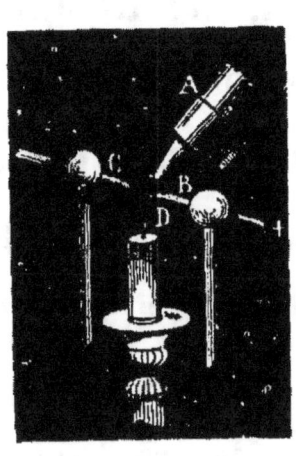

Fig. 1.

A est l'extrémité d'un tuyau ou bec conduisant à un réservoir de gaz hydrogène; B et C, deux petites tiges métalliques très-fines, et

dont les pointes sont très-rapprochées l'une de l'autre. L'une de ces tiges B est isolée sur une tige de verre ; l'autre C est fixée sur une colonnette en cuivre communiquant avec le sol.

Lorsque le gaz s'échappe par le bec A, il se rend directement sur la mèche de la bougie D, en passant entre les pointes B et C, et si, à cet instant, on introduit une étincelle électrique à l'endroit de la pointe B, celle-ci, en se dirigeant vers l'autre pointe, traversera le gaz et l'enflammera. Cette langue de feu ainsi dirigée allumera la mèche de la bougie.

En faisant de légères modifications de formes, et en multipliant les becs de gaz, les pointes et les bougies, on aura l'expérience de M. Dobler.

Dans la figure que nous donnons ci-

après, on peut voir cette nouvelle disposition.

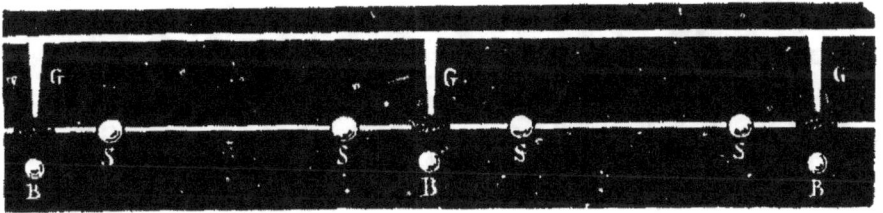

Fig. 2.

Tous les supports S des tiges sont des corps isolants, excepté le dernier, quel que soit leur nombre. Tous les becs G sont fixés sur un même tuyau qui doit leur fournir le gaz. Les lettres B indiquent les bougies.

Ainsi que dans l'expérience précédente, on ouvre le robinet principal et le gaz s'échappe par tous les becs. Dans le même instant, on fait passer l'étincelle par l'une des tiges qui se trouve à l'extrémité qui est isolée, et, aussitôt, l'électricité, franchissant toutes les interruptions dans un temps inap-

préciable, enflamme, comme nous l'avons dit, les jets de gaz et par suite toutes les bougies.

Pour plus de sûreté d'inflammation, après que l'on a préparé à l'avance la mèche de la bougie en la brûlant un peu, on l'enduit d'essence de térébenthine à l'aide d'un pinceau.

Plus le nombre d'interruptions dans les tiges est considérable, plus il est nécessaire que l'étincelle ait de puissance, pour vaincre toutes ces résistances dans son parcours.

Autrefois, la décharge venait d'une puissante machine électrique; mais, si puissant que fût cet instrument, il arrivait souvent, lorsque le temps était humide, que la production d'électricité était insuffisante et que l'expérience ratait. Aujourd'hui, avec la bo-

bine d'induction de Rhumkorf, on n'a rien à craindre de ces caprices, pourvu que la grosseur de la bobine soit en rapport avec le nombre de bougies qu'on veut allumer.

# VI

## SPECTRES VIVANTS ET IMPALPABLES.
## APPARITIONS FANTASTIQUES.

e truc des *spectres* est l'une des plus curieuses illusions que l'optique ait jamais produites ; les apparitions qui en résultent sont du plus saisissant effet et ne laissent aux spectateurs aucun doute sur leur apparente réalité.

Ainsi que dans le tableau ci-après, on voit, par exemple, deux personnages en scène. Ils marchent et se meuvent en tous

sens; on les entend parler l'un et l'autre et tout porte à croire que leur organisation, sinon leur costume, est en tout point semblable. Pourtant l'un est un personnage en chair et en os; l'autre est un être immatériel, un spectre impalpable.

L'être réel essaye vainement de saisir le fantôme; il le frappe de son arme; il passe même au travers de son corps, ainsi qu'il le ferait en traversant un nuage. Celui-ci n'en est point déformé pour cela; il reste intact; il continue même de gesticuler comme pour braver son adversaire et finit, enfin, par s'évanouir; l'homme seul reste en scène.

Cette étrange expérience est due à certains phénomènes de catoptrique dont nous allons, d'abord, donner l'explication et que nous reprendrons un peu plus loin pour indiquer

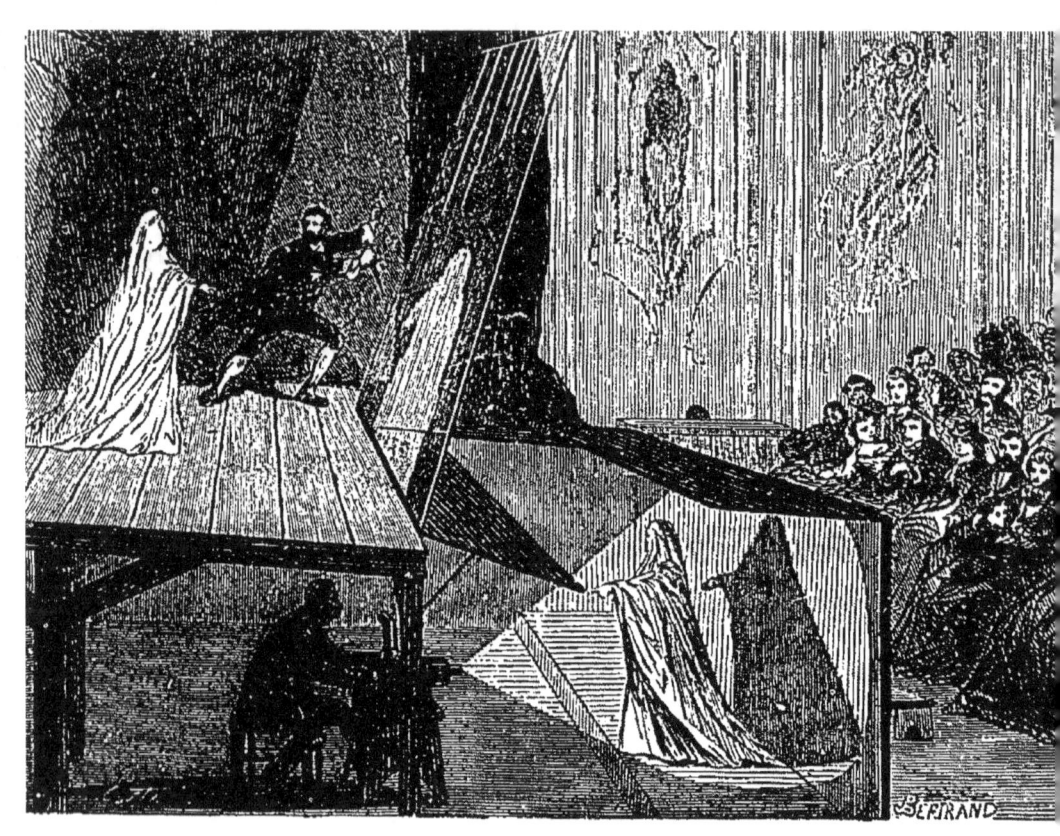

Fig. 1.

les dispositions scéniques propres à leur organisation.

Un fait des plus simples fera tout de suite comprendre le principe sur lequel repose le phénomène dont il s'agit ici.

Disposez verticalement sur une table une glace sans tain, ou à défaut, un morceau de verre de vitre, exempt de bouillons et de stries, ayant une trentaine de centimètres de hauteur sur autant de large. Mettez, ensuite, une bougie allumée à 10 centimètres environ en avant de cette glace et placez derrière un livre qui fera l'office d'un écran. La figure 2 ci-contre donnera l'idée de cette disposition.

En regardant par dessus le livre B, dans la glace, vous y verrez l'image réfléchie de la bougie C que cet écran cache à votre vue directe, et cette image vous apparaîtra vir-

tuellement en D, derrière la glace, à une distance égale à celle dont l'image réelle C s'en trouve éloignée.

Si, tout en conservant la vue au même endroit, vous avancez la main derrière la

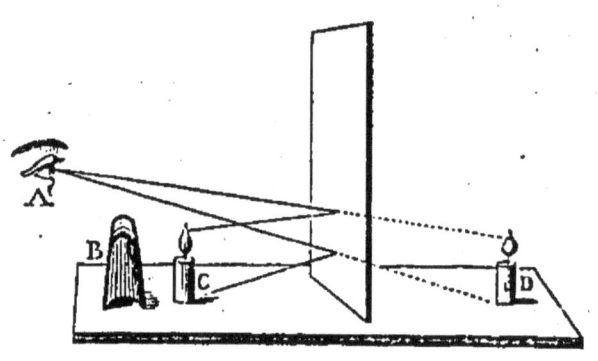

Fig. 2.

glace, vous pourrez passer les doigts à travers la bougie D, et ce corps, qui vous semblait opaque, deviendra tout à coup impalpable et diaphane.

A la place de la bougie C, mettez un corps blanc vivement éclairé; vous aurez la repré-

sentation du truc des spectres que l'on représente au théâtre.

Il est bien entendu qu'il ne faut pas dans la salle d'autre lumière que celle nécessaire à l'expérience.

Pour expliquer l'effet qui se produit ici : Lorsqu'une glace sans tain est placée dans un milieu également éclairé, elle ne donne de réflection ni d'un côté ni de l'autre de ses faces, ainsi, du reste, que cela a lieu pour les glaces ou vitres d'une fenêtre, lorsque l'intérieur et l'extérieur de l'appartement reçoivent la même quantité de lumière. Mais, si l'un des côtés de la glace devient plus éclairé que l'autre, ce dernier, dans ce cas, perd en transparence et gagne en réflection, en raison directe de l'abaissement de l'éclairage ; l'obscurité faisant ici l'office d'un tain plus ou moins dense.

Voyons maintenant l'application de ce principe aux scènes théâtrales dites les *spectres vivants et impalpables*.

La figure 1 représente une scène entre un spectre et un homme vivant. Elle indique l'ensemble du procédé employé pour produire cette illusion. Une glace sans tain, convenablement inclinée, se place entre les acteurs et les spectateurs. Sous le théâtre et en avant de cette glace est une personne vêtue d'un linceul blanc et éclairée par les rayons éclatants de la lumière électrique ou de la lumière Drummond (gaz oxi-hydrogène). Dans ces conditions, l'image du spectre-acteur, étant réfléchie par la glace, apparaît aux spectateurs et se place virtuellement derrière celle-ci à une distance égale à celle du côté opposé où se trouve le sujet.

Cette image, d'après les principes de ré-

flection que nous avons expliqués plus haut, n'est perçue que par les spectateurs ; l'acteur qui est en scène n'en voit rien, et, pour que celui-ci puisse mettre de la précision dans ses attaques sur le spectre, on est obligé de faire à l'avance sur le plancher un repère au-dessus duquel doit se produire, pour le spectateur, l'apparition spectrale.

Pour la réussite de l'expérience, il est nécessaire de se conformer aux indications suivantes :

1° La glace doit être d'une grande pureté d'exécution pour ne pas être vue des spectateurs. Le moindre bouillon dans la matière pourrait révéler sa présence.

2° La scène doit être très-faiblement éclairée et, par contre, l'acteur-spectre doit être inondé de lumière. C'est à cette condition que la glace sans tain dont le pouvoir réflé-

chissant est très-faible pourra produire une image éclatante.

3° L'acteur chargé du rôle de spectre doit se tenir dans une inclinaison telle que son image réfléchie soit dans une position verticale. Nous indiquerons plus loin les règles à suivre pour déterminer cette inclinaison.

4° Les images des objets dans les miroirs plans étant symétriques de ces objets, il est nécessaire que l'acteur-spectre agisse en sens inverse des mouvements naturels; ainsi, s'il brandit une arme, ce doit être de la main gauche pour que la réflection le représente agissant de la main droite.

5° L'endroit sous la scène où se meut le spectre-acteur doit être tendu d'étoffe d'un noir mat; sans quoi le fond en se réfléchissant sur la scène viendrait former à côté du spectre un plan qui pourrait éveiller des

soupçons. Le velours noir est l'étoffe qui absorbe le plus les rayons lumineux. A défaut de velours, un drap léger ou simplement une étoffe de laine peuvent également convenir.

### DIMENSIONS DE LA GLACE.

Les dimensions de la glace qui doit servir à l'expérience se règlent pratiquement de la manière suivante :

Après avoir déterminé sur le parquet de la scène l'endroit où doit se faire l'apparition spectrale, on plante verticalement à cet endroit une planche ayant la hauteur et la largeur du fantôme. Puis, fixant un fil[1] de

---

[1]. Dans le langage technique du théâtre, le fil est employé par les machinistes pour le mot ficelle, qu'on ne prononce jamais devant eux sans être passible d'une amende.

chaque côté de la base de ce repère, on le conduit, en le tendant sur le parquet, jusqu'aux avant-scènes, ou jusqu'aux places de droite et de gauche les plus rapprochées de la scène.

L'angle formé par ce double fil donnera la largeur de la glace à toutes les parties de la scène où on conviendra de l'installer. Quant à la hauteur, rien de plus facile encore à déterminer : on attache au sommet de la planche un troisième fil que l'on conduit, en le tendant, jusqu'à la place de face la plus élevée du théâtre. Cette ligne indiquera la hauteur à laquelle la glace doit s'élever; quelle que soit son inclinaison. Ces trois fils représentent les lignes extrêmes de vision de l'assistance; tous les regards doivent donc trouver place sur la glace pour la réflection de l'image spectrale.

En la plaçant dans les limites tracées par

ces fils, la glace sera d'autant plus grande qu'elle sera rapprochée des spectateurs et *vice versâ*.

### INCLINAISON DE LA GLACE

Supposons, ainsi qu'il est marqué dans la figure 3 ci-dessous, que l'apparition doive

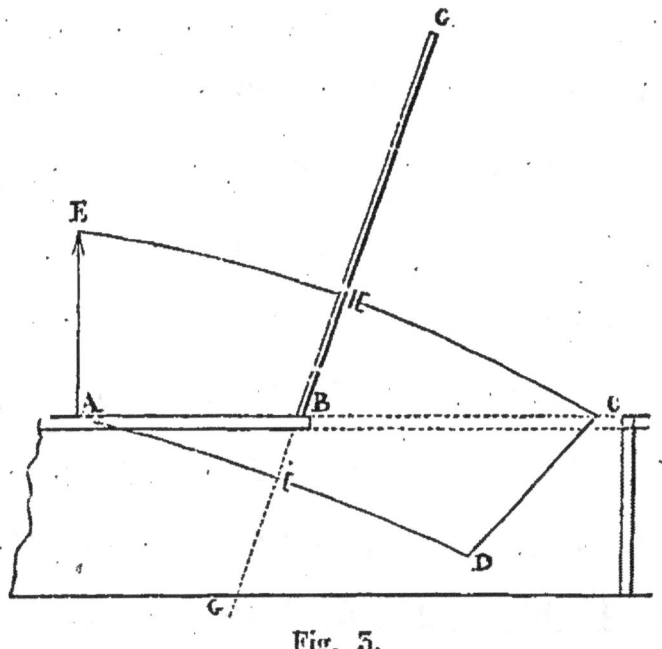

Fig. 5.

se faire en A à cinq mètres de distance du bord de la scène.

Dans ces conditions, plaçons notre glace G en B à deux mètres en avant de A et inclinons-la à 20 degrés.

EMPLACEMENT ET POSITION DE L'ACTEUR-SPECTRE

Tirons une ligne G de prolongation et descendons-la sur le papier jusqu'à environ trois ou quatre fois la longueur de la glace. A partir de l'extrémité de cette ligne, décrivons deux traits avec le compas ; l'un de E en C, l'autre de A en D et réunissons-les par une ligne CD, qui devra former avec la glace un angle semblable à celui que forme avec celle-ci la ligne EA.

L'emplacement de la ligne CD et son inclinaison seront ceux que devra prendre

l'acteur pour que son image se trouve dans une position verticale à l'endroit E A.

On devra comprendre que plus la glace se redressera, moins l'acteur sera penché, mais plus aussi il remontera au-dessus de la scène. Dans ce cas, les bords de la trappe, en s'élevant pour cacher l'acteur, viendraient cacher une partie de son image aux spectateurs placés aux stalles et à l'orchestre.

La figure 4 montre les effets optiques de la glace placée dans les dispositions que nous venons d'indiquer. L'endroit où se fait la réflection est variable pour tous les spectateurs, selon la place que chacun d'eux occupe. Ainsi, pour le spectateur le plus élevé, l'image sera sur la glace de A en B, tandis qu'elle sera de C en D pour le plus bas placé. On remarquera que, à quelque endroit que se fasse cette réflection, les angles d'incidence

égalent les angles de réflection, et que ces mêmes angles d'incidence sont également égaux à ceux correspondants de l'image vir-

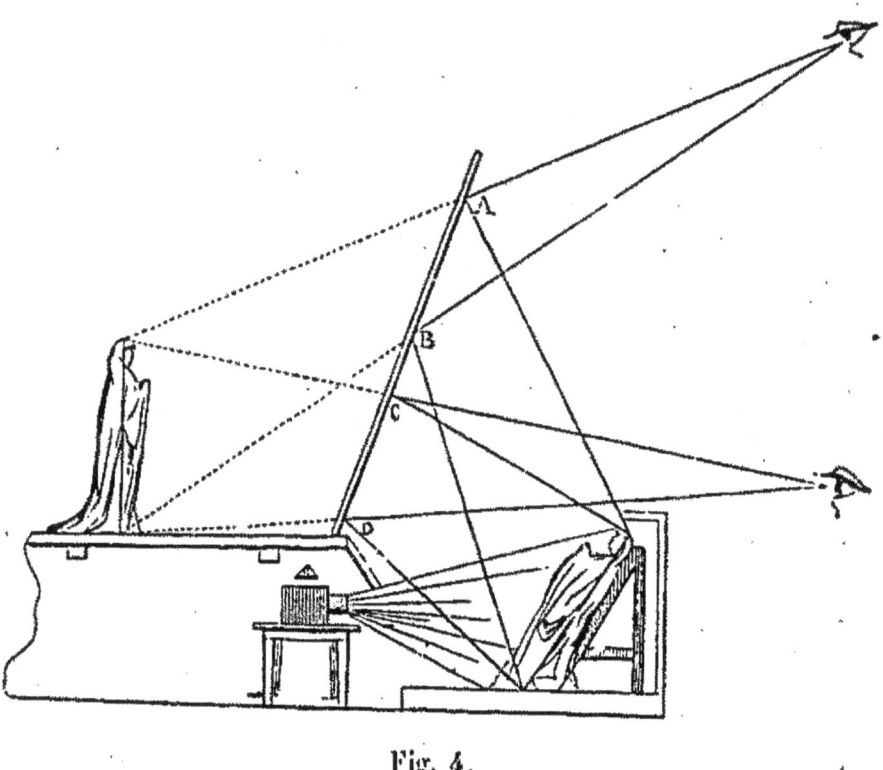

Fig. 4.

tuelle que nous avons tracée derrière la glace.

Lorsque l'acteur-spectre ne doit pas bouger de place, il s'installe sur un support

ayant l'inclinaison voulue, ce qui ne l'empêche pas de gesticuler à son aise. Mais, s'il doit marcher, l'inclinaison du corps lui offre des difficultés. Toutefois, comme il ne doit se diriger que dans une direction parallèle au plan de la glace, il peut, protégé par le vêtement qui le drape, plier la jambe du côté où il est penché, ce qui lui permet de marcher assez facilement dans une inclinaison de 35 à 40 degrés. Mais cette démarche est toujours un peu guindée; il vaut mieux encore disposer derrière l'acteur, dans une inclinaison convenable, un support mobile à roulettes qui peut être dissimulé par le vêtement du spectre. Ce support n'empêche pas l'acteur de mouvoir ses jambes; il peut donc, ainsi soutenu, marcher en avant et en arrière dans la ligne suivie par le support. Dans certains cas, l'acteur tient ses jambes

immobiles, et, le chariot sur lequel il est appuyé étant tiré par une corde, le fait avancer vers les acteurs véritables, ainsi que le ferait l'ombre d'un spectre. Ce mouvement est d'un effet très-saisissant[1].

### NOUVELLE APPLICATION DU TRUC DES SPECTRES.

Dans l'année 1868, on représenta à l'*Ambigu* un drame (*la Czarine*) tiré d'un épisode de mes *Confidences*, et dans lequel figurait un automate *joueur d'échecs* que j'avais construit pour la circonstance. Mes collabora-

---

[1]. On peut remédier à l'inconvénient de l'inclinaison de l'acteur en mettant à la place qu'il doit occuper et dans une position parallèle à la glace sans tain, une glace étamée de petite dimension (2 mètres sur 1 mètre environ). Dans ce cas, l'acteur se tiendrait droit devant cette glace, et c'est sa réflection qui serait réfléchie. Il serait éclairé par la lampe que l'on placerait devant lui à côté de la glace étamée.

teurs, Adenis et Gastineau, m'avaient demandé pour le dernier acte une apparition fantastique. J'eus recours au truc des spectres et je le présentai dans des conditions qui lui donnèrent un cachet de nouveauté. On en jugera par ce qui suit. Le drame se passe en Russie, sous le règne de Catherine II. Au dernier acte, un nommé Pougatcheff, qui, grâce à sa ressemblance avec Pierre III, veut se faire passer pour le défunt monarque, cherche à soulever le peuple russe pour détrôner Catherine II. Un savant, M. de Kempelen, dévoué à la czarine, parvient, à l'aide de procédés scientifiques, à déjouer les projets criminels du faux prétendant.

On est au milieu d'un site sauvage, au fond duquel se dessinent de sombres rochers. Pougatcheff est entouré d'une population

qui l'acclame. M. de Kempelen s'avance, démasque l'imposteur, et, pour achever de le confondre, il annonce qu'il va évoquer l'ombre de Pierre III. A ses ordres, un sarcophage sort du milieu d'un rocher, il se dresse, il s'ouvre et laisse apparaître un fantôme couvert d'un linceul. Le tombeau retombe, le spectre reste debout. Le faux czar, bien que saisi de frayeur, semble vouloir braver cette apparition qu'il traite de chimère. Mais le haut du linceul tombe et l'on voit apparaître les traits livides et décomposés de l'ex-souverain. Pougatcheff, croyant avoir raison de ce cadavre, tire son sabre, et, d'un seul coup, il lui tranche la tête qui roule à terre avec fracas. Tout aussitôt, la tête vivante de Pierre III apparaît sur le corps du fantôme. Pougatcheff, irrité de plus en plus par ces fantastiques apparitions,

court au spectre, le saisit par ses vêtements et le repousse violemment dans le sarcophage. Mais la tête ne quitte pas sa place; séparée du corps, elle reste suspendue dans l'espace, roule des yeux menaçants et semble défier son persécuteur. La fureur de Pougatcheff est à son comble; saisissant son sabre à deux mains, il croit pourfendre d'un seul coup la tête de son mystérieux adversaire; il ne traverse qu'un corps impalpable qui, toutefois, se rit de sa rage impuissante. Son arme se lève de nouveau; mais, à ce moment, le corps de Pierre III, en grand costume et revêtu de ses insignes, se forme au-dessous de sa tête. Le czar ressuscité le repousse d'un bras vigoureux et lui dit d'une voix vibrante : « Arrête, sacrilége! » Pougatcheff, épouvanté, confondu, confesse son imposture... Le fantôme s'évanouit.

Voici les dispositions de cette mise en scène. Un acteur, revêtu du brillant costume de Pierre III, est couché sur le support, dans l'inclinaison que nous avons indiquée; son corps est couvert d'une pièce de velours noir qui doit empêcher, pour un certain temps, toute réflection dans la glace. La tête seule est à découvert et pourra se peindre dans la glace, lorsque la lumière électrique l'éclairera.

Le fantôme sortant du sarcophage est un mannequin dont la tête a été modelée sur celle de l'acteur représentant le czar. Cette tête peut être facilement détachée du corps.

Tout a été disposé et repéré de façon à ce que l'image virtuelle du czar Pierre III coïncide avec le corps de l'acteur-fantôme.

A l'instant où la tête de celui-ci tombe à terre, la lumière électrique vient éclairer insensiblement la tête de l'acteur Pierre III,

qui, se réfléchissant dans la glace, semble naître sur le corps du fantôme. Une fois celui-ci renversé, on tire subitement et d'un seul coup la couverture qui couvre le corps du czar, et la lumière électrique, en l'inondant, reporte son image à l'endroit où se trouve déjà la tête.

⁂

Si l'on veut organiser le truc des spectres dans une salle où il n'y ait pas de sous-scène, on doit changer les dispositions réfléchissantes et les organiser ainsi que le représente la figure 5 ci-contre. Soit ABCD la scène, dont CD est le devant, AD et BC les coulisses, G l'acteur-spectre, H son image virtuelle,

G la glace, formant avec le devant de la scène un angle de 30 degrés.

L'acteur C est invisible aux spectateurs;

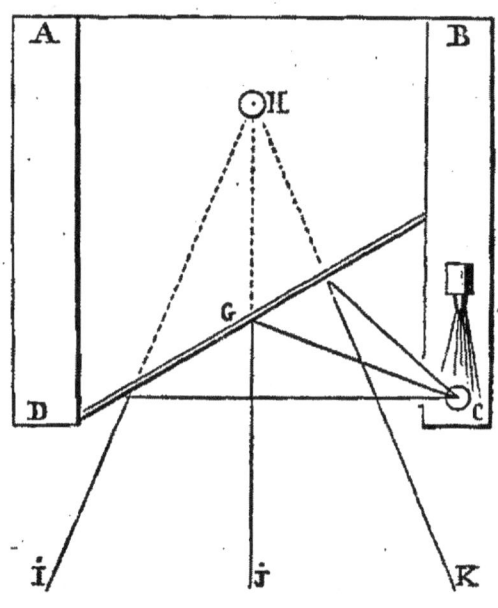

Fig. 5.

son corps, vivement éclairé par la lumière électrique ou celle de Drummond, porte son image dans la glace G et paraît être virtuellement en H. Les points IJK sont divers rayons visuels de l'assistance qui viennent

prouver que, quelque part que l'on soit dans la salle, les lois de la réflection sont observées pour que le spectre paraisse toujours en H.

Après les diverses explications que je viens de donner, on comprendra facilement certaines dispositions scéniques que j'ai organisées pour produire des apparitions spectrales, que l'on pourrait appeler, d'après l'expression anglaise, les *dissolving spectres*, les *spectres fondants*.

L'organisation dont je veux parler a été faite, pour mon propre agrément et aussi pour celui de mes amis, dans un petit chalet construit *ad hoc* au milieu de mon parc.

Pour ce spectacle, je n'ai point établi de places assises; les quelques spectateurs qui y assistent se tiennent debout devant une ouverture AB, figure 6, représentant, en petit, une avant-scène théâtrale. Cette avant-scène

ou proscénium, indiquée par ABCD, se trouve contenue dans le chalet. L'annexe CEDF est construite en dehors et contient la scène où se passent les prestiges optiques. La dispo-

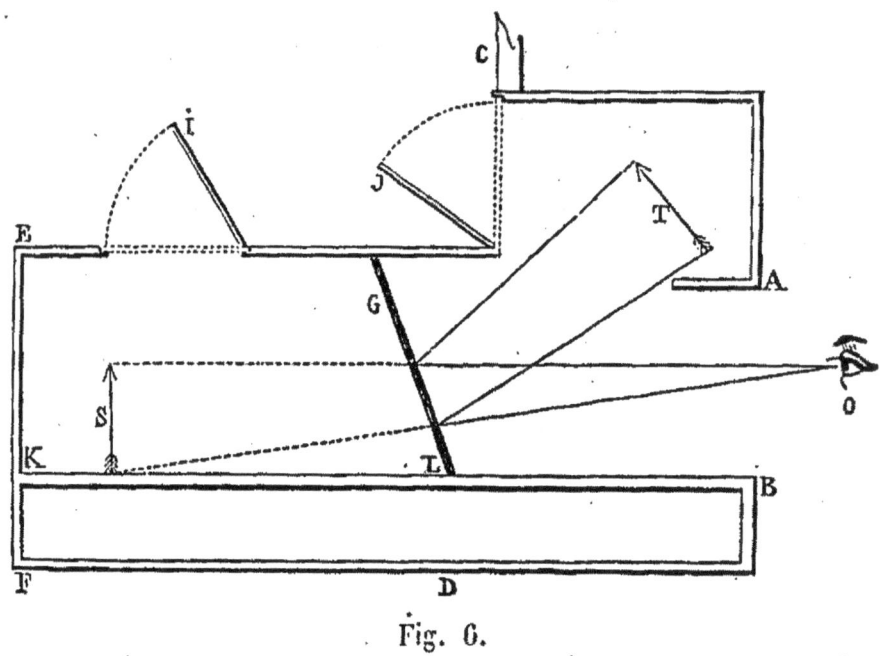

Fig. 6.

sition de cette annexe a été prise pour que la lumière du jour puisse pénétrer facilement par les trappes IJ, lorsqu'elles sont ouvertes.

G est la glace formant avec le plancher KL un angle de 70 degrés. T est l'objet qui doit

être réfléchi dans la glace pour paraître virtuellement en S, lorsque le jour l'éclairera. Cet endroit S est également destiné à mettre des objets qui seront vus directement à travers la glace G par les spectateurs. L'œil O indique la position moyenne du point de vue des assistants.

Avec ces diverses dispositions, voici certains effets que l'on peut produire : La scène commence par s'éclairer insensiblement en passant par toutes les gradations entre le plus faible crépuscule et le grand jour. On voit alors apparaître en S une pierre tumulaire surmontée d'un hibou. Quelques instants après, l'image d'une sainte Vierge semble se mêler au lugubre tableau ; puis cette statuette, se dessinant de plus en plus, finit par prendre la place du tombeau qui disparaît. La Vierge subit à son tour une

transformation : ses joues se colorent, ses traits s'animent; elle devient vivante sous les traits d'une jeune fille vêtue de blanc et couronnée de fleurs. Ces fleurs deviennent bientôt un énorme bouquet au-dessous duquel se forme insensiblement un vase qui prend la place de la jeune fille.

Cette scène pourrait se prolonger encore : il ne s'agirait que de substituer des objets nouveaux à ceux qui ont déjà paru.

EXPLICATION DE LA SCÈNE PRÉCÉDENTE.

Avant de commencer l'expérience, la pierre tumulaire dont nous avons parlé doit être placée en S, tandis que la statuette de la Vierge est en T.

La salle et la scène doivent être dans une obscurité complète. Pour cela faire, toutes les ouvertures et particulièrement les trappes IJ doivent être hermétiquement fermées.

Maintenant, si, à l'aide d'un tirage quelconque, on ouvre insensiblement la trappe I, le jour éclairera graduellement l'objet placé en S qui sera vu directement par l'assistance. Lorsque cette trappe sera complétement ouverte, on la refermera tout doucement, tandis qu'on ouvrira dans les mêmes proportions la trappe J. Le jour éclairera la Vierge placée en T, et, à un moment donné, il en résultera que les deux images (directe et réfléchie) étant également éclairées, se confondront ensemble. Mais l'image T, gagnant insensiblement de la lumière tandis que l'image S en perd, finira par être seule

visible aux spectateurs, et la substitution sera achevée.

L'obscurité ayant été faite sur la scène par la fermeture de la trappe I, la jeune fille pourra prendre la place de la pierre tumulaire qu'elle enlèvera ou qui s'enfoncera sous la scène, et elle restera inaperçue jusqu'à ce que cette trappe, en s'ouvrant de nouveau, vienne l'éclairer. Cette ouverture s'est faite en même temps que se fermait la trappe J; il y a eu, comme précédemment, mélange des deux images et substitution. Lorsque la Vierge est, à son tour, dans l'obscurité, on la remplace par le vase de fleurs, qui doit se substituer virtuellement à la jeune fille par le procédé que nous venons d'indiquer.

Ainsi le spectateur qui est en O pourra voir en S quatre différents tableaux; savoir :
1° L'image directe du tombeau ; 2° ce même

objet confondu avec l'image virtuelle de la Vierge placée en T, laquelle est également vue seule; 3° cette image confondue avec l'image directe de la jeune fille placée en S, laquelle se voit également seule; 4° cette image se confondant avec le vase de fleurs placé en T et dont l'image virtuelle finit par rester seule sur la scène.

Dans l'organisation de cette expérience, il est important que les distances entre la glace et les objets soient bien les mêmes, pour que leurs images réelles ou virtuelles se rencontrent bien au même point sur la scène.

Le truc des *spectres* a été imaginé, en 1863, par M. Pepper, directeur du *Polytechnic Institution* de Londres, et représenté dans cet établissement, où il excita la plus vive curiosité.

Dans la même année, M. Hostein, direc-

teur du théâtre impérial du Châtelet, acheta de M. Pepper le secret des *spectres* pour les faire figurer dans un drame intitulé : *le Secret de miss Aurore.* M. Hostein ne recula devant aucun sacrifice pour assurer le succès de ce prestige. Trois énormes glaces sans tain, de cinq mètres de côté chacune, furent réunies l'une près de l'autre et présentèrent une large surface pour la réflection de l'acteur-spectre et de ses évolutions. Deux lumières Drummon (oxy-hydrogène) étaient consacrées à cette expérience.

Mais, avant que ce truc fût organisé pour sa nouvelle destination, plusieurs théâtres de Paris, en dépit d'un brevet d'invention bien en règle de M. Pepper, en avaient déjà annoncé la représentation.

M. Hostein ne put empêcher ce plagiat : malheureusement pour lui et plus encore

pour l'inventeur, les imitateurs avaient découvert au ministère de l'intérieur un brevet pris, une dizaine d'années plus tôt (20 octobre 1852), par un nommé Séguin, pour un joujou nommé le polyoscope, lequel joujou était fondé sur les mêmes principes que le truc des *spectres*.

En présence de ce malencontreux précédent qu'il ignorait, M. Pepper, bien qu'étant le véritable inventeur du truc dont il s'agit ici, dut céder la place à ses nombreux imitateurs[1] en reconnaissant la vérité de cet impitoyable axiome devenu cliché à force d'applications vraies : *Rien de nouveau sous le soleil.*

1. Les prestidigitateurs Robin et Lassaigne furent ceux qui surent à Paris mettre ce truc le plus convenablement en scène.

# VII

## LE PANIER INDIEN

e *panier indien* a été présenté à Londres en 1865 par le colonel Stodare, dans son *Théâtre du mystère*, Egyptian hall, Piccadilly.

On a dit que ce truc avait été rapporté de l'Inde par le colonel magicien; dans ce cas, si l'on en juge par ce qui va suivre, la mise en scène première du *panier indien* a dû être considérablement modifiée

pour sa présentation devant le peuple anglais.

Au lever du rideau, on voyait, sur une table légère et dégarnie de tapis, un panier en osier de la forme d'un carré long.

Le colonel entrait en scène ; il était suivi d'un charmant enfant portant avec aisance le costume traditionnel des princes indiens : la robe blanche de cachemire brodée d'or ; la coiffure surmontée d'une plume de paon soutenue par une aigrette de diamants.

— Que vois-je? disait le colonel, un descendant de cette nation qui a égorgé les Anglais !

— Je ne suis qu'un enfant, soupirait le prince.

— Cela ne m'empêchera pas de te mettre à mort.

— Grâce! grâce! s'écriait l'innocent.

— Point de pitié, tu vas mourir.

L'enfant voulait fuir mais le colonel le saisissait, et, l'enlevant à bout de bras, il le plongeait dans le panier, dont il fermait et bouclait le couvercle. Il tirait ensuite son épée, et, après en avoir vérifié l'acuïté en enfonçant la pointe dans le parquet, il en frappait le panier à coups redoublés et le transperçait de part en part.

A chaque coup, l'enfant jetait des cris de douleur; l'épée reparaissait, chaque fois, teinte du sang de la victime. Puis les cris s'affaiblissaient de plus en plus, et bientôt l'on n'entendait plus rien.

Le public était sous l'impression d'une indicible terreur; les dames demandaient grâce et se couvraient le visage de leur éventail.

7.

Les hommes criaient :

— Assez ! assez !

On était irrité, exaspéré ; tant était réell cette scène de carnage. Peu s'en fallut qu'on ne fît un mauvais parti au colonel Stodare. Mais celui-ci, changeant subitement de ton et, prenant un air souriant, s'adressait ainsi à l'auditoire :

— Dois-je vous rappeler, mesdames et messieurs, que je ne présente ici que des illusions? Calmez-vous donc, je vous prie, et soyez sans inquiétude sur le sort de mon jeune Indien, qui est en ce moment sain et sauf, puisqu'il a quitté son étroite prison.

Le magicien, ouvrant alors le panier, montrait qu'il était vide. L'enfant, en effet, n'y était plus.

Pendant que l'assemblée s'extasiait, le co-

lonel indiquait du doigt une loge de face dans laquelle le jeune prince indien, frais et dispos, prenait de joyeux ébats, et, de sa petite main, envoyait des baisers à l'assistance, ainsi qu'à son bourreau pour rire.

## EXPLICATION.

Le panier du colonel Stodare était posé sur une table semblable en tout point à celle que nous allons décrire pour le *décapité parlant*. Une fois enfermé, l'enfant ouvrait une trappe pratiquée dans le fond du panier, et correspondant avec l'ouverture de la table ; puis, protégé par les deux glaces étamées qui, réunissent les pieds de ce meuble, il se glissait derrière ce double

écran et, de là, il poussait les cris de détresse exigés par la mise en scène. Puis enfin, la comédie étant terminée, il passait sous le théâtre et se rendait à la loge qui lui était réservée.

Une éponge imbibée de couleur rouge et placée convenablement dans le panier, simulait le sang et en imprégnait l'épée qui la traversait.

On doit comprendre que, dans ce truc, le colonel se gardait bien de passer devant sa table ; sans quoi, ses jambes se seraient réfléchies dans les glaces et eussent ainsi dévoilé au public les secrets prestigieux du *panier indien*.

Au dire du colonel Stodare, ce tour qu'il a rapporté de l'Inde est tel qu'il l'a vu exécuter par les enchanteurs de ce pays. Cette assertion n'est vraie qu'en partie : c'est bien le

même panier, en effet, mais ce n'est pas la même mise en scène.

Les Indiens qui pratiquent ce truc depuis longtemps sur la voie publique n'ont jamais fait usage de la fameuse table à glaces dont ils doivent même ignorer l'existence, puisqu'elle est d'invention récente.

Ce qui a sans doute forcé le colonel de modifier cet escamotage, c'est que, pour se conformer à la méthode de ses confrères en magie, il lui eût fallu revêtir la robe traditionnelle des magiciens indous; ce qui se fût, certes, fort mal accordé avec son costume américain, et les insignes de son grade.

Le véritable tour du *panier indien* est beaucoup plus simple de présentation que celui que nous venons de décrire. On en jugera par la description suivante, que nous donnons comme très-exacte.

Le panier étant semblable à celui du colonel Stodare, nous nous dispenserons d'en faire une seconde fois la description. Nous ne parlerons que de l'escamotage de l'enfant et de son apparition parmi les spectateurs.

Une fois l'enfant enfermé dans le panier qui est posé sur le sol, l'Indien boucle le couvercle avec des lanières de cuir, et, pour faciliter cette opération, il appuie le genou sur le panier. Le fond se trouvant ainsi tourné vers l'opérateur, l'enfant sort par une trappe habilement pratiquée dans le panier et se cache vivement sous la robe du magicien, dont la position facilite cette introduction.

Puis, tandis que celui-ci transperce le panier de son épée et que toute l'attention se porte à cet endroit, le petit Indien, s'é-

chappant de derrière la robe, s'éloigne un peu de l'assistance sans être vu et revient ensuite se mêler aux spectateurs en poussant des cris de joie. Le magicien montre alors que le panier est vide.

Au dire de la personne qui m'a communiqué ces renseignements, ce truc, ainsi exécuté, est d'un effet saisissant.

## DEUXIÈME MANIÈRE D'EXÉCUTER CE TOUR.

Le *panier indien* peut s'exécuter d'une autre façon, sans avoir recours à la table du *décapité*. Deux simples tréteaux suffisent alors pour supporter le panier, dans lequel se trouvent certaines dispositions pour cacher et faire disparaître aux yeux du public l'enfant que l'on y a enfermé.

Les figures suivantes feront aisément comprendre l'organisation de ce truc.

La figure 1 représente le panier, ouvert, prêt à recevoir l'enfant. La figure 2 est la coupe de ce même panier lorsqu'il est fermé et qu'il contient le jeune acteur.

On voit en A et B un double fond mobile

dont le centre de mouvement est en C. Ce double fond est plus fidèlement représenté

Fig. 1.

dans la figure 3. Mais alors il a changé de place, ainsi que nous allons l'expliquer[1].

Fig. 2.

Pour faire disparaître l'enfant, on abaisse

1. Les personnes qui s'occupent de machinerie théâtrale comprendront ce truc d'autant plus facilement qu'elles doivent

le dessus du panier, en le tournant vers le public. Mais le fond du panier A et la partie B qui en dépend ne prennent pas part à ce mouvement. Le poids de l'enfant, appuyant sur le fond A, le force à rester en place, et,

Fig. 5.

par ce fait, la partie B vient boucher le fond du panier, en suivant la ligne ponctuée (fig. 2).

Pour pouvoir passer l'épée à travers le panier sans risque de blesser l'enfant, le

le reconnaître pour avoir été employé dans certaines féeries sous le nom de *la boîte de l'arlequin*.

magicien agit avec certaines réserves et prend des précautions : il a des repères indiqués sur le panier pour enfoncer son épée, et pour être sûr qu'il n'y aura pas d'erreur, il est convenu avec l'enfant qu'on enfoncera très-peu l'épée et que, une fois entrée dans le panier, il la dirigera lui-même pour ne pas en être blessé. Il y a suffisamment de place dans le panier pour que l'enfant se replie vers l'une ou l'autre de ses extrémités.

Il nous reste à expliquer comment on peut faire apparaître l'enfant dans une loge, bien qu'il reste enfermé dans le panier : il faut pour cela avoir deux enfants de même taille et portant le même vêtement et la même coiffure.

Un des deux enfants entre en scène avec le magicien, qui, pour une cause ou pour

une autre (cela dépend du boniment), annonce qu'il va l'enfermer dans le panier. Mais, afin qu'il ait moins peur dans cette étroite prison, il lui met un large bandeau sur les yeux. L'enfant, effrayé cependant de ces préparatifs, s'échappe des mains du prestidigitateur. Il est ressaisi toutefois par son bourreau à l'instant où il vient de franchir une porte latérale de la scène, et plongé sans rémission dans le panier.

Cette petite scène a pour but une substitution de personnage : l'enfant sosie ayant également un bandeau sur les yeux se tient près de la porte dans la coulisse, et vient se substituer à la victime à l'instant où celle-ci se dirige vers la loge dans laquelle elle doit apparaître. Le nouveau venu, que l'on prend facilement pour le fugitif, est enfermé dans le panier et se livre à la comédie que nous

venons de décrire ; puis, lorsqu'on le fait disparaître derrière le double fond du panier, son camarade, dont on connaît la figure pour l'avoir vue découverte, paraît dans la loge et adresse ses salutations enfantines à l'assemblée.

# VIII

## MANIFESTATIONS SPIRITES.

'ascension d'un corps humain et son balancement dans l'espace ; le soulèvement d'une table et son transport d'un lieu à un autre sont des faits médianimiques grâce auxquels M. Home, le célèbre médium américain, a, pendant quelque temps, passé parmi nous pour un être surnaturel.

La science a pu imiter ces prestigieux phénomènes et des hommes intelligents en

ont fait le fond d'une exhibition très-intéressante[1].

Ces illusions scéniques ont sur le prestige réel l'avantage de ne dépendre aucunement du bon vouloir des esprits de l'autre monde, et d'être, par ce fait, d'une réussite assurée.

### EXPOSITION DE L'EXPÉRIENCE.

La scène sur laquelle les manifestations spirites doivent se produire est vide de tout meuble, à l'exception d'une table d'apparence assez lourde et d'une chaise. La table est reléguée sur le côté de la scène.

La porte du fond s'ouvre; un monsieur

---

[1]. Cette expérience a été imaginée en 1868 par MM. Pepper et Tobin et représentée par eux à *Polytechnic Institution*.

entre, tenant par la main une dame qu'il présente à l'assistance comme un sujet médianimique d'une grande puissance. Cet exposé terminé, le monsieur prend la chaise, la pose au milieu de la scène, et la dame s'y assied.

Le pseudo-médium commence par débarrasser la dame d'un gros bouquet qu'elle tient à la main; il va le déposer sur un des coins de la table et revient avec le plus grand sérieux se livrer sur son sujet à des passes plus ou moins magnétiques.

Bientôt la dame s'endort ou semble s'endormir, et, tout en restant assise sur sa chaise, elle s'enlève en l'air et s'y balance doucement, sans qu'il soit possible de distinguer aucun support qui la soutienne; elle étend ensuite languissamment la main vers la table, et tout aussitôt celle-ci s'élève à son

tour et s'approche assez près d'elle pour qu'elle puisse y prendre son bouquet, qui, du reste, se présente sous sa main. La table retourne ensuite à sa place, et bientôt la dame, descendant mollement à terre, se réveille, se lève de sa chaise et quitte la scène.

### EXPLICATION.

La chaise et la dame sont soulevées par une glace sans tain placée au-dessous d'elles dans une position verticale et faisant face au public. La table est enlevée par le même procédé, mais avec une organisation différente. Voici quelles sont les dispositions de ce truc :

Au milieu de la scène et sous le parquet

Documents manquants (pages, cahiers...)

**NF Z 43**-120-13

dirige vers la dame. A cela près de leur action inverse, ces deux trucs n'en font qu'un.

Il serait mieux, pour l'effet scénique, de placer la table dans un des coins de la scène et de la faire arriver jusqu'à la dame en lui faisant suivre une ligne diagonale.

Voici maintenant, pour l'enlèvement de la table, un procédé beaucoup plus simple et surtout moins coûteux que je propose, sans aucune idée de critique, pour le truc précédent :

On ferait une table ayant une apparence massive, mais qui serait par le fait très-légère. Cette table serait construite en carton, en bois mince ou en lames de liége; on la suspendrait avec des fils de fer très-minces[1];

---

[1]. On vend dans le commerce du fil de fer presque aussi fin qu'un cheveu qui serait suffisamment résistant pour cet objet.

ces fils passeraient par des fentes également très-minces pratiquées dans le plafond. A quelques pas, il serait impossible d'apercevoir ni les fils ni la fente, même avec plus de lumière que dans le précédent truc. C'est, du reste, un procédé que j'ai employé et qui m'a très-bien réussi.

# IX

LE BUSTE DE SOCRATE.

ue l'on se figure, isolé et suspendu au milieu de la scène, un buste vivant représentant les formes physiques de Socrate. Cette réduction du grand philosophe ne l'empêche pas de parler et de s'annoncer lui-même par quelques vers élégiaques. Un noble Athénien lui donne la réplique dans un dialogue qui motive le jeu de la physionomie du plus sage des sages de la Grèce.

Telle est la mise en scène de ce truc ingénieux représenté dans la figure ci-dessous :

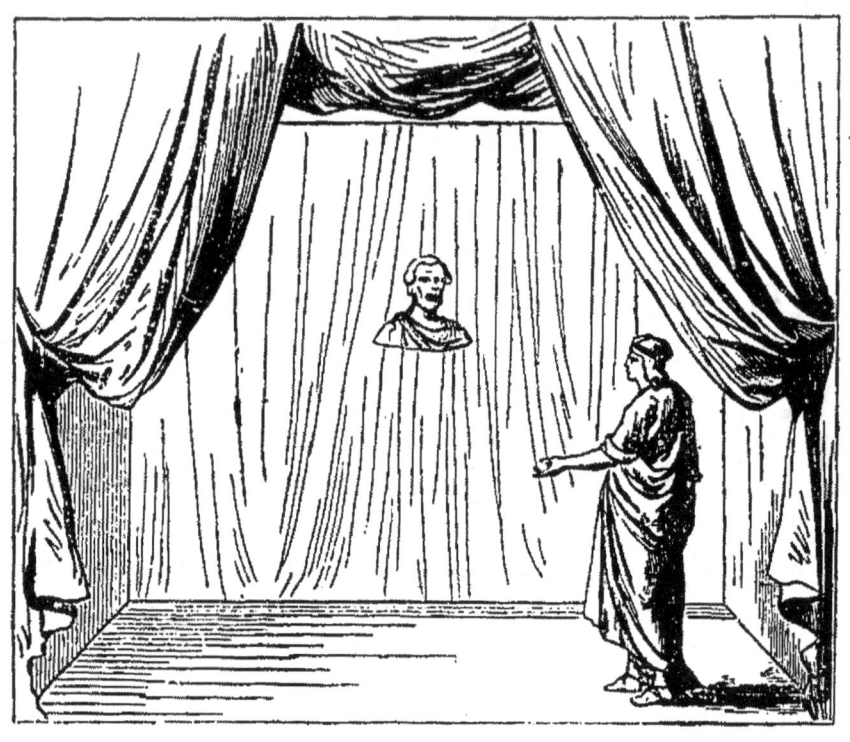

Fig. 1.

**EXPLICATION.**

A B C D (fig. 2) est une coupe de la scène où se passe le prestige. Une glace étamée G G, tenant toute la largeur de la scène, est placée diagonalement dans la pièce en partant de la partie supérieure du fond B jus-

qu'auprès de la rampe C et forme ainsi avec le parquet un angle de 45 degrés.

Au milieu de cette glace est un trou par

Fig. 2.

lequel l'acteur passe sa tête et son buste. Voyez la figure.

Disons encore que le plafond et les deux côtés de la scène sont tapissés par un même

papier de tenture et qu'ils sont vivement éclairés par la lumière de la rampe C ou par des becs de gaz placés derrière le bandeau A.

D'après ces dispositions, voici ce qui se passe : le plafond A B se réfléchit dans la glace et son image paraît être aux spectateurs la tenture du fond B D, qui est cachée par la glace.

Par cette réflexion que l'on ignore, il semble que l'on voie les trois côtés de la scène et aucune supposition de glace ne venant à l'esprit, on peut croire que le buste est isolé dans l'espace sans aucun soutien.

Si les spectateurs ne dominent pas la scène, le personnage qui est en scène peut se tenir près de la glace, sans crainte qu'on voie son image en raison de l'inclinaison de

la glace. Dans un théâtre où généralement les places sont très-élevées, l'acteur serait obligé de se tenir en dehors de la scène et plus bas que le plancher.

#  X

## CURIEUSE EXPÉRIENCE D'ACOUSTIQUE.

ette expérience imaginée par M. Wheastone, le célèbre physicien anglais, a été présentée à Londres à *Polytechnic Institution* dans l'année 1855.

Voici quelles sont les dispositions scéniques de ce prestigieux phénomène :

Sur le milieu de la scène sont rangées en un demi-cercle quatre harpes d'Érard, qui doivent reproduire les sons d'instruments

dont on doit jouer dans les caves profondes de l'institut. Ces instruments sont un piano, un violoncelle, un violon et une clarinette.

A cet effet, on a fixé sur les tables d'harmonie des harpes quatre petites tringles verticales en bois de sapin de deux centimètres environ de diamètre qui, descendant perpendiculairement, traversent la scène et les plafonds inférieurs et vont jusqu'à la cave se fixer : la première à la table d'harmonie du piano, la seconde à l'âme du violoncelle, la troisième à l'âme du violon, la quatrième à l'anche de la clarinette.

Afin de pouvoir, au besoin, interrompre les vibrations entre les instruments et les harpes, on a coupé les tringles à quelques centimètres au-dessus de la scène, ce qui ne les empêche pas de porter l'une sur l'autre et de transmettre les vibrations. En

faisant tourner les harpes sur elles-mêmes on opère la séparation des tringles.

*Nota.* — Les tringles doivent être isolées des planches, à travers lesquelles elles pas-

Fig. 1.

sent pour empêcher des vibrations qui pourraient être nuisibles à l'effet. Cet isolement se produit en faisant les trous plus grands que les tiges ou en soutenant celles-ci par des corps les moins susceptibles de vibrations.

Voici comment M. Pepper procède à l'expérience :

En frappant sur la tringle n° 1, il avertit le pianiste de toucher son instrument. Les sons amenés par la tringle et répétés par la table d'harmonie de la harpe correspondante sont parfaitement entendus par tout l'auditoire ; ils n'ont presque rien perdu de leur force, et pas une note de l'air joué n'est altérée dans son timbre, son ton, sa succession, son mouvement. Mais, si, pendant que l'air joue, on fait cesser, en tournant la harpe, la communication ou le contact des tringles, on n'entend plus rien, absolument rien.

M. Pepper procède de la même manière pour les trois autres instruments et les trois harpes ; il constate que le son qui n'est en aucune manière entendu, quand les tringles de la table d'harmonie ne sont pas en contact

avec la tringle de l'instrument, est perçu, dès que le contact est rétabli, aussi bien que si les instruments étaient sur la scène.

M. Pepper, en frappant sur les quatre tringles simultanément, avertit les musiciens de jouer un quatuor : le quatuor est transmis, avec une grande exactitude, aux tables d'harmonie, et ce concert sans musiciens apparents produit une émotion singulière parmi les assistants. Enfin, au beau milieu du quatuor, M. Pepper faisant tourner successivement les quatre harpes, interrompt leurs communications avec les instruments, et le concert finit, non pas faute d'exécutants, puisque ceux-ci n'en continuent pas moins à faire résonner leurs instruments, mais parce que les vibrations sonores, n'étant plus renforcées par les tables d'harmonie, restent à l'état rudimentaire de

mouvement mécanique et s'éteignent dans l'air.

Au point de vue d'une exposition scientifique, cette expérience est fort bien présentée et produit un très-grand effet; mais, sous le rapport du prestige scénique, on eût pu en tirer des illusions merveilleuses et en faire d'excellents trucs; en admettant toutefois que le principe n'en fût point divulgué. Il s'agirait, pour cela, d'apporter quelques légers changements à la mise en scène de cette exhibition et de la présenter sous un tout autre aspect.

En voici deux exemples que je vais donner :

De quelque manière que soit présentée cette expérience, la modification la plus importante à apporter, c'est que le phénomène se passe aussi près que possible des specta-

teurs, afin qu'ils soient bien convaincus de la réalité des faits qu'on leur annonce ; car, à une certaine distance, il est difficile de s'en rendre compte, et le public, généralement soupçonneux, pourrait très-bien supposer qu'on le trompe et que les sons, au lieu de sortir des harpes, viennent simplement de la coulisse ou même du dessous de la scène. Alors, adieu le prestige et ses illusions !

Il faut donc établir une estrade parmi les spectateurs, et au milieu d'eux, si cela est possible. Le dessous de cette estrade serait garni d'un certain nombre de supports en bois de sapin parmi lesquels se confondraient les tiges vibrantes. Ce dessous, du reste, serait caché par une draperie que l'on pourrait relever au besoin, pour montrer qu'elle ne cache ni musiciens ni instruments.

Cette disposition prise, et en se confor-

mant aux principes énoncés dans l'expérience précédente, on mettrait sur l'estrade deux harpes communiquant par des tiges avec deux autres harpes placées dans les caves entre les mains de deux harpistes.

On pourrait alors annoncer l'expérience des

## HARPES ÉOLIENNES JOUANT SOUS LE SOUFFLE D'ESPRITS MÉDIANIMIQUES.

On comprend tout l'étonnement que peut produire un pareil spectacle : deux harpes parfaitement isolées jouant un duo, s'arrêtant l'une ou l'autre ou toutes deux au commandement du pseudo-médium ; puis recommençant sur un nouvel ordre ; cela tiendrait du merveilleux.

*Nota.* — Pour transmettre mystérieusement aux musiciens l'ordre de jouer ou de s'arrêter, une personne placée dans un coin de la salle pourrait sur certains gestes du physicien ou même sur l'ordre précis s'adressant aux prétendus esprits, toucher, à l'insu des spectateurs, un bouton communiquant à une sonnerie électrique placée dans la cave.

L'expérience étant ainsi présentée, il ne serait pas nécessaire que les musiciens fussent placés dans une cave ; il suffirait qu'ils se tinssent dans un appartement inférieur d'où l'on n'entendît pas le jeu des instruments à travers le parquet de la salle.

Voici encore un autre truc, ne différant que par la mise en scène des expériences précédentes, mais présentant des faits beaucoup plus mystérieux.

Aux quatre coins de l'estrade dont nous

avons parlé plus haut sont placés quatre petits guéridons dont le pied central est creux.

Ainsi que dans la démonstration expérimentale de M. Wheastone, un piano, un violoncelle, un violon et une clarinette sont installés dans un étage inférieur ; les tiges de sapin qui y sont fixées montent perpendiculairement jusqu'à l'estrade, traversent les pieds des guéridons et aboutissent un peu au-dessus de leur tablette. Ces tiges, ainsi que nous l'avons déjà dit, doivent être dans tout leur parcours, isolées de tout corps vibrant pour ne rien perdre de leurs propres vibrations. Ces dispositions étant faites à l'avance, voici comment on procédera à l'expérience dont il s'agit et que l'on peut nommer un *concert des esprits d'un autre monde.*

CONCERT DES ESPRITS D'UN AUTRE MONDE.

On présente au public quatre cassettes en bois de sapin très-mince et qui sont fermées à clef; en annonçant que l'on y tient enfermés certains esprits qui, sans le secours d'aucun instrument, exécutent d'excellente musique. Cela dit, on dépose les cassettes au-dessus de chacune des tiges conduisant aux divers instruments. On doit comprendre déjà que ces cassettes remplacent les harpes et tiennent lieu de tables d'harmonie. On a soin de les placer de façon que leur fond inférieur appuie bien sur l'extrémité de la tige de sapin. Quatre petits pieds sont adaptés à ces cassettes pour isoler le fond de la

tablette du guéridon et les empêcher de vaciller.

Ainsi que dans la démonstration expérimentale, on frappe un coup sur les cassettes pour avertir les musiciens de jouer de leurs instruments ensemble ou séparément; ce coup, donné lorsqu'ils jouent, sert à les faire arrêter.

Comme le public entoure l'estrade, il lui est possible de s'assurer que les sons sortent bien des cassettes, ce qui doit produire un effet très-saisissant.

Mais il peut aussi venir à l'esprit de quelques personnes que les boîtes contiennent des machines capables de reproduire ces sons, ainsi que cela a lieu, du reste, dans les boîtes à musique. Dans ce cas, l'observation qui pourrait en être faite serait d'un très-heureux effet pour le succès de l'expé-

rience, puisque, lorsque le concert est terminé, on ouvre les cassettes pour montrer qu'il n'y a rien dedans et qu'on les remet entre les mains des spectateurs afin qu'elles soient mieux examinées.

Comme corollaire de ces diverses expériences, je vais donner ici la description de deux petits trucs, tirés des mêmes principes et que j'avais organisés chez moi pour l'agrément de mes amis : le premier de ces trucs portait le nom de

### L'ESPRIT FRAPPEUR.

C'était une imitation partielle de cette expérience médianimique au moyen de laquelle, à certaine époque, quelques personnes autorisées par une puissance souveraine ont

conversé avec des esprits invisibles d'un autre monde[1].

Mon truc des *esprits frappeurs* était organisé dans une salle à manger qui me servait également de petit salon pour mes intimes. J'avais choisi cette pièce parce que la table me servait à cacher certain artifice de l'expérience.

Voici comment le truc était présenté:

---

[1]. Je dois avouer ici que je n'ai jamais eu la bonne fortune d'assister à aucune de ces mystérieuses conversations, bien que je l'aie vivement désiré. Dans l'année 1857, un de mes amis qui, en raison de son ardente foi dans les facultés surnaturelles de M. Home, avait un accès facile près de lui, essaya vainement de me faire assister à l'une des séances intimes du célèbre médium américain; celui-ci éluda toujours cette rencontre, et je dus me contenter des merveilleux récits qui me furent donnés par les personnes privilégiées. Sans vouloir contester en rien la véracité de faits que je ne connaissais que par ouï-dire, je crus pouvoir me permettre de reproduire artificiellement l'une de ces merveilles et je construisis mon *esprit frappeur*. Si la puissance spirituelle des médiums existe réellement, ce n'est certes pas cette innocente plaisanserie qui pourra leur faire du tort.

Prenant en main une tige en fil de fer d'un mètre cinquante centimètres environ de longueur, dont chaque extrémité se terminait par un crochet, je la suspendais au plafond en la passant dans un anneau ou piton qui s'y trouvait fixé. Au crochet inférieur je passais l'anse d'un petit coffret de bois de sapin, lequel se trouvait ainsi suspendu à quarante centimètres environ au-dessus de la table.

On s'asseyait autour de la table ; on se tenait par la main afin d'établir un cercle magnétique, et, après quelques instants d'un sérieux recueillement que je provoquais par un maintien d'une inspiration imperturbable, on procédait à la constatation de l'esprit qui, selon que je l'avais annoncé, était enfermé dans la boîte.

— Esprit, êtes-vous là ?

Trois forts coups frappés dans la boîte donnaient une réponse convaincante aux assistants.

Chacun, alors, de faire des questions auxquelles l'esprit répondait le plus laconiquement possible ; car, on le sait, dans ce genre de conversation, les causeurs de l'autre monde nous sont bien inférieurs sous le rapport des procédés du langage : ils sont obligés, pour exprimer un mot, de séparer les lettres qui le composent et d'indiquer chacune d'elles en frappant un nombre de coups correspondant au nombre de l'ordre que cette lettre occupe dans l'alphabet. Un coup pour A ; deux pour B ; trois pour C..., etc.; ce qui ne laisse pas que d'être très-long pour certains mots ; mais on est patient lorsqu'il s'agit d'être témoin de faits aussi merveilleux.

Au bout de quelques instants de conversation, l'*esprit* prenait brusquement congé de l'assemblée en répondant par le mot adieu à l'une des questions posées; et, quelque insistance que l'on mît à continuer la séance, on n'entendait plus rien.

La boîte se trouvant placée à hauteur de tête, chacun avait pu constater que les coups en sortaient réellement; aussi l'étonnement était-il grand lorsque, décrochant cette cassette et l'ouvrant, je la faisais circuler pour être examinée.

Il arrivait le plus souvent qu'on me quittait sans savoir au juste à quoi s'en tenir sur la nature de cette expérience.

L'idée de ce truc m'avait été suggérée par l'expérience de M. Wheastone que j'ai relatée plus haut; seulement, j'en avais considérablement modifié les dispositions; ainsi,

au lieu de faire monter les vibrations sonores par une tige de bois de sapin, je les faisais descendre par un fil de fer jusqu'à la cassette qui servait de table d'harmonie pour renforcer les sons.

Voici comment ce truc était organisé. La boucle, fixée au plafond, avait comme prolongement une tige métallique qui traversait le plancher et venait aboutir dans l'appartement supérieur et se fixer à une petite tablette en bois de sapin. Cette tablette était supportée par de petits piliers en caoutchouc pour empêcher ses vibrations de se communiquer au parquet de l'appartement. Un électro-aimant, placé sur cette tablette, était disposé de façon à pouvoir frapper sur le prolongement de la tige métallique. Enfin, une touche électrique placée près de mon pied droit me permettait, en la pressant, de fer-

mer le circuit et de frapper ainsi le nombre de coups en rapport avec la réponse que je voulais faire. C'était alors, on le comprend,

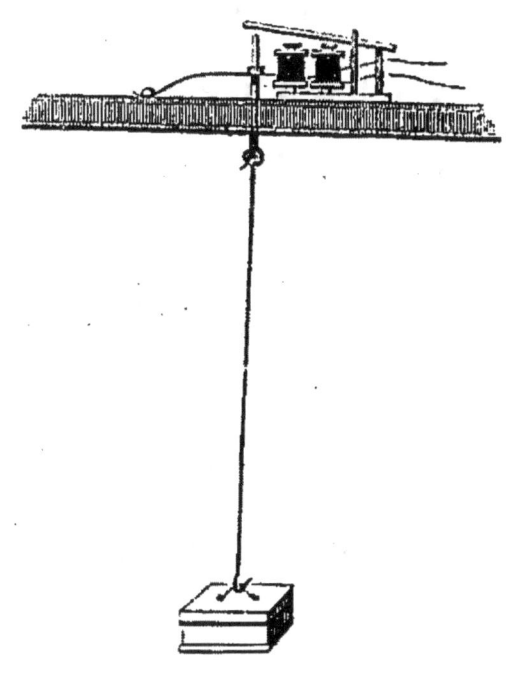

Fig. 2.

mon pied qui remplissait le rôle d'esprit frappeur.

Les explications que je viens de donner et la figure ci-dessus indiquent suffisamment ce qui se passe dans cette prestigieuse

expérience : le bruit de la percussion produite par l'électro-aimant se renforce sur la tablette d'harmonie, et celle-ci transmet ses vibrations à la cassette par l'intermédiaire de la grande tige métallique. Les spectateurs n'entendent que les sons qui semblent sortir de la cassette.

Lorsque la vogue des *esprits frappeurs* fut passée et que mon truc n'avait plus sa raison d'être, je le transformai en un autre truc plus intéressant encore et que je nommai :

### LES ONDES SONORES.

Cette modification était très-simple : c'était toujours la même cassette suspendue au plafond comme précédemment; seulement, la tablette du haut était remplacée par une de

ces grosses musiques à ressort dites musiques de Genève, et c'est au fond de cette boîte formant table d'harmonie que la tige du piton venait se fixer.

Cette disposition fera comprendre que, lorsque la musique jouait, tous les sons se reproduisaient dans la petite cassette par les mêmes raisons que nous avons données dans le truc précédent.

Pour compléter l'expérience, j'avais placé sur une tablette, dans un des coins de la salle une autre boîte à musique dont les airs étaient en tout point semblables à ceux de la musique placée à l'étage supérieur.

Je présentai ce truc comme une expérience expérimentale et sous le titre de *transmission des ondes sonores*.

Après quelques explications données sur la nature des ondes sonores, j'annonçais que

des sons pouvaient se transporter, d'une table d'harmonie à une autre, lorsque ces deux tables étaient accordées au même diapason, et que, comme application de ce principe, la cassette isolée et suspendue allait répéter les airs joués par la musique (il s'agissait seulement de la musique du bas, l'autre étant censée ne pas exister). Je poussais alors la détente, et à peine la première phrase musicale était-elle terminée, que j'interrompais subitement. Tout aussitôt on entendait se répéter dans la boîte la partie de l'air qui venait d'être joué. Je continuais en faisant jouer une autre phrase qui était encore répétée, et cela avait lieu jusqu'à la fin de l'air.

Cette répétition de phrases musicales venait de la musique placée à l'étage supérieur, et c'est à l'aide de l'électricité que celle-ci

se mettait à jouer quand l'autre s'arrêtait.

Cette expérience produisait un très-grand effet, surtout lorsque, ainsi que dans l'expérience précédente, on ouvrait la boîte et on la donnait en main pour l'examiner.

# XI

## LE DÉCAPITÉ PARLANT.

ette ingénieuse illusion ne portait pas primitivement ce titre effrayant. C'est sous le nom de *sphinx* qu'elle fut présentée, en 1865, à Londres, dans *Egyptian Hall,* par un prestidigitateur nommé le colonel Stodare. L'inventeur de ce truc, M. Tobin, secrétaire de la *Polytechnic Institution,* vendit son procédé à M. Talrich, habile modeleur

en cire, qui exploitait alors, au boulevard de la Madeleine, à Paris, un spectacle de figures de cire sous le nom de Musée français. Ce musée se composait d'un certain nombre de groupes, mythologiques ou autres, d'une grande délicatesse d'exécution, notamment d'une scène qui représentait le docteur Dupuytren faisant un cours d'anatomie devant ses nombreux élèves. M. Talrich avait été bien inspiré, puisque ce tableau lui fournissait l'occasion de mettre en relief les préparations anatomiques auxquelles il devait sa réputation.

Le truc du *sphinx* suggéra à M. Talrich l'idée de joindre à son musée une exhibition semblable à celle du fameux *cabinet d'horreurs* que madame Tussaut avait installé à Londres, dans son établissement de figures de cire. Dans ce but, il fut amené à changer la mise en scène du *sphinx*, qu'il trouvait

avec raison trop anodine pour sa destination. Il en fit le *décapité parlant*, et voici comment il organisa cette exhibition : au-dessous de son musée, il existait une cave assez vaste et inoccupée, dans laquelle on descendait par un escalier praticable, dont la porte donnait dans l'établissement même. C'est cet endroit qui fut destiné au spectacle du décapité. Loin de chercher à rapproprier et à recrépir les murs, l'intelligent artiste en conserva la mousse verdâtre et l'humidité fangeuse, et s'attacha particulièrement à mettre les lieux en rapport avec le spectacle qui devait y être représenté. On en jugera par la description suivante. L'escalier n'était éclairé que par la lumière jaunâtre et blafarde de lampes antiques suspendues au sommet des voûtes. Une fois de plain-pied, on se trouvait d'abord en présence d'un tableau plastique représentant

une scène de l'inquisition. La torture y était mise à nu avec une exactitude frappante. Un aide du bourreau tenant une torche allumée éclairait seul ce lugubre tableau. En sortant de là, on tournait sur la droite, on passait par un couloir à peine éclairé, et l'on arrivait en face d'une balustrade à hauteur d'appui fermant l'entrée d'un petit caveau. Au milieu de ce bouge, dont une paille humide formait le parquet, on voyait une table sur laquelle était une tête un peu penchée sur le côté et semblant dormir. A l'appel du cicerone, le décapité se redressait, ouvrait les yeux, racontait sa propre histoire, ainsi que les détails de son supplice, et répondait ensuite, dans plusieurs langues, aux questions qui lui étaient adressées par les assistants : c'était là un spectacle d'une singulière horreur. Jusque-là tout allait pour le mieux dans cette fantastique

exhibition, et il est probable que le succès de curiosité qui s'était tout d'abord déclaré se fût longtemps prolongé; mais une grande maladresse fut commise par le directeur, et cette maladresse causa la ruine de l'établissement. Le prix d'entrée pour le Musée français avait été fixé à un franc par personne : c'était un prix fort modéré, sans doute ; mais, si le visiteur désirait voir le décapité parlant, il lui fallait donner cinq francs de supplément. Cinq francs pour un spectacle de cinq minutes, c'était exorbitant. Toutefois, la curiosité l'emportant presque toujours, on donnait cinq, dix, quinze ou vingt francs, selon le nombre de personnes que l'on conduisait. Cependant le cavalier galant avec ses dames, le père de famille avec ses enfants, l'ami avec ses amis, tout en payant sans murmurer, cherchaient le plus souvent à satisfaire par

quelques taquineries leur mécontentement *rentré*. C'est sans doute dans ces fâcheuses dispositions que se commirent des faits regrettables à l'endroit du décapité : on lança des boulettes sur cette tête d'un autre monde, afin de savoir si elle avait complétement perdu sa sensibilité. Au premier projectile, le malheureux patient dont on ne voyait que la tête, ou du moins cette tête elle-même, faisait la grimace ; au second, elle prenait un air courroucé ; au troisième, ma foi, oubliant son rôle passif, elle invectivait les assistants ; et le cicerone de refouler l'assistance vers le couloir en appelant à son aide. Le bruit de ces scènes se répandit dans le monde, et quelques désœuvrés du *high life* trouvèrent très-amusant d'aller pour leurs cinq francs se donner le plaisir de lancer des boulettes sur le décapité rageur. On appelait cela le *tir à la bou-*

*lette.* Ces boulettes, dirigées plusieurs fois par des mains inhabiles, tombaient sur certaines parties de la table que l'on croyait vides et sur lesquelles elles rebondissaient en dé-

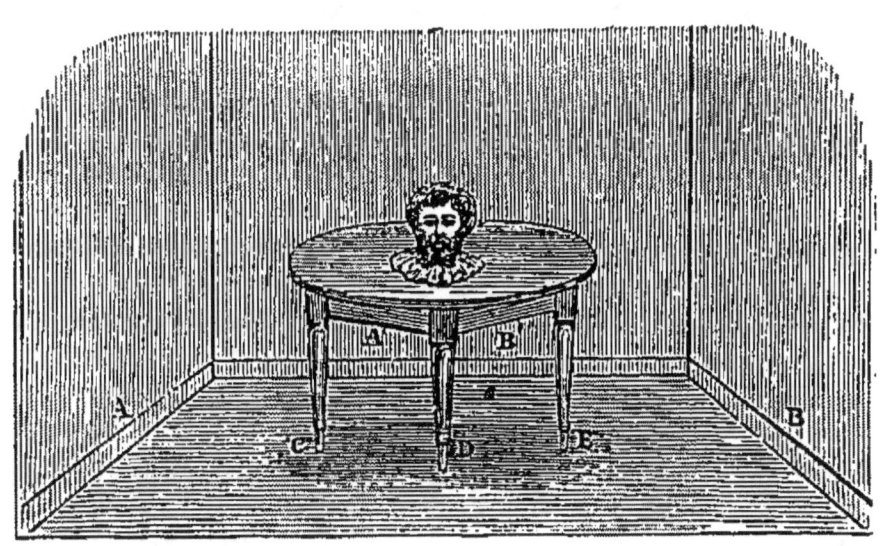

Fig. 1.

voilant une glace. Dès lors le truc fut éventé et chacun se fit un malin plaisir d'aller de proche en proche divulguer le fameux secret du décapité. M. Talrich avait mis un terme aux projections en plaçant un grillage serré entre le public et son sujet; mais cette pré-

caution était tardive et devint superflue; le combat cessa faute de combattants; la vogue était passée pour le Musée français. Le décapité parlant avait tué les dieux de l'Olympe, ainsi que la savante conférence du docteur Dupuytren.

Les causes de l'insuccès de M. Talrich furent les mêmes que celles qui amenèrent les désastres des frères Davenport. Trop de confiance dans la longanimité du public parisien les porta, de part et d'autre, à lui présenter pour des phénomènes merveilleux ce qui n'était en résumé que d'ingénieux tours d'escamotage. Trop d'ignorance aussi dans nos usages leur fit exagérer outre mesure le prix de leur exhibition.

Plus intelligent, ou plus entendu dans les choses de théâtre, le colonel Stodare ne mettait pas autant de prétentions pour son sphinx

égyptien; il ne le présentait dans ses séances que sous forme d'intermède et ne lui attribuait d'autre merveilleux que le prestige d'un truc ingénieux. Toutefois, la mise en scène exigeant une fable, voici comment ce truc était présenté. Tenant en main une cassette fermée, le colonel s'approchait des spectateurs et leur racontait que, dans ses voyages en Égypte, ayant fait la rencontre d'un magicien, celui-ci était venu à mourir et lui avait légué ce petit meuble dans lequel se trouvait, depuis la plus haute antiquité, la tête vivante d'un sphinx pouvant répondre aux questions qu'on lui adressait. Le physicien interpellait alors le sphinx, qui lui répondait à travers la boîte (le colonel Stodare était ventriloque). Il déposait ensuite sur une table le précieux coffret, en abaissait le devant, et le public pouvait voir une belle tête de sphinx

coiffée d'un capuchon égyptien à bandelettes dorées. Le dessous de la table sur laquelle la boîte était posée semblait entièrement à jour. Le sphinx, intelligent et ingénieux, répondait avec infiniment d'esprit et d'à-propos aux questions qui lui étaient faites par le public ; après quoi, le colonel fermait la boîte, la prenait entre ses mains, faisait dire au prisonnier un *good night* au public, et rentrait dans la coulisse avec son précieux fardeau. Ainsi présenté, ce truc fut très-goûté et le succès ne s'arrêta qu'à la mort inopinée de l'intelligent prestidigitateur.

Cette expérience est des plus simples à expliquer et doit être comprise facilement : la tête que l'on voit sur la table appartient au corps d'un pauvre diable que le besoin a réduit à jouer toute la journée ce pénible rôle d'homme au carcan. Par une disposition de

glaces adaptées aux pieds de la table, ce compère peut se placer sous ce meuble sans être aperçu et passer sa tête à travers un trou. Une collerette cache les bords de cette ouverture.

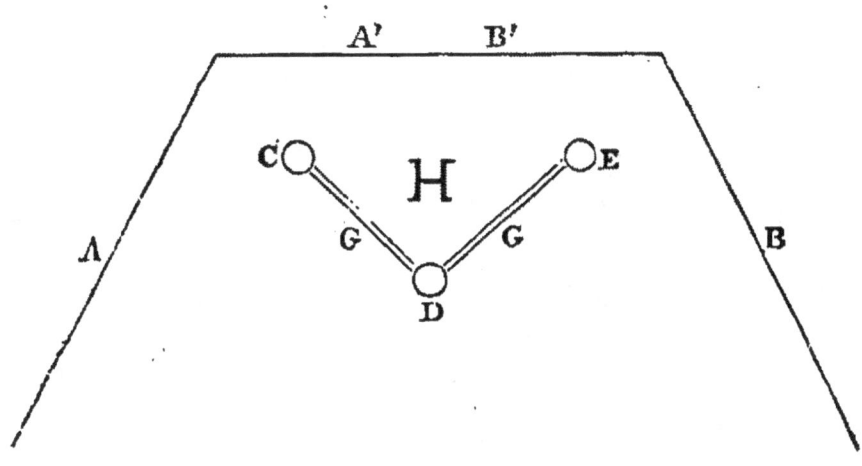

Fig. 2.

La table n'est supportée que sur trois pieds, C, D, E (fig. 1 et 2), bien qu'elle semble en avoir quatre. Entre ces trois pieds, et dans des rainures pratiquées à cet effet, sont deux glaces étamées, G, G' (fig. 2), derrière lesquelles, avons-nous dit, le compère se

dissimule en se tenant à la place H. Ces glaces sont placées à angle droit et à peu près à 45 degrés par rapport aux draperies qui les entourent. Celles-ci, A et B, en se réfléchissant, correspondent avec A' et B' et remplacent imaginairement la partie de la draperie qui est cachée par les deux glaces ; de sorte que l'on croit toujours voir la draperie du fond à travers les pieds de la table.

Le *sphinx* se produisait par les mêmes effets : la caisse était vide lorsque le colonel Stodare l'apportait en scène ; son talent de ventriloque faisait entendre une voix à l'intérieur. Lorsque cette cassette était sur la table, le compère qui était dessous ouvrait la trappe du trou de la table, passait sa tête par cette ouverture, et, soulevant le fond mobile de la cassette, s'y plaçait assez facilement. Le prestidigitateur n'avait qu'à abaisser le de-

vant de la boîte pour montrer la tête qu'elle contenait.

Pour peu qu'on connaisse les lois de la réflexion, il est facile de s'assurer que, à moins d'être placé très-près de la table et sur le côté, il est impossible aux spectateurs d'apercevoir dans les glaces autre chose que les draperies. D'ailleurs, les dispositions sont prises pour qu'il en soit toujours ainsi. Chez Talrich, c'étaient les murs du caveau qui venaient se peindre dans les glaces.

## XII

L'ARMOIRE PROTÉE.

a figure que l'on verra ci-contre peut donner une idée du meuble servant à l'exécution du truc que nous allons décrire. C'est, on va le voir, une sorte d'armoire à deux battants, montée sur quatre pieds à roulettes qui permettent de l'amener en scène et de lui faire faire des évolutions sur place.

## DESCRIPTION DU TRUC.

Une personne monte dans l'armoire et l'on en ferme les portes. On fait tourner le

Fig. 1.

meuble sur lui-même pour prouver qu'il ne peut donner aucune issue au prisonnier; après quoi, on ouvre les portes et l'armoire

est vide. On ferme de nouveau; on fait exécuter au meuble une révolution, et, lorsqu'en dernier lieu on ouvre les portes, on voit une transformation de personnage : un homme était entré dans le meuble; c'est une femme qui en sort.

### EXPLICATION.

L'artifice de ce tour a beaucoup d'analogie avec celui du *décapité* : deux glaces placées convenablement dans l'armoire à un moment donné lui donnent l'apparence d'un meuble vide, même lorsqu'elle contient quelqu'un.

La figure 2 ci-contre est le plan par terre de l'armoire, dont la forme est représentée plus haut.

A B C D sont les bâtis de l'armoire, P P les deux portes extérieures, M montant de bois placé vers la partie antérieure de l'intérieur du meuble, G G deux portes ou compartiments

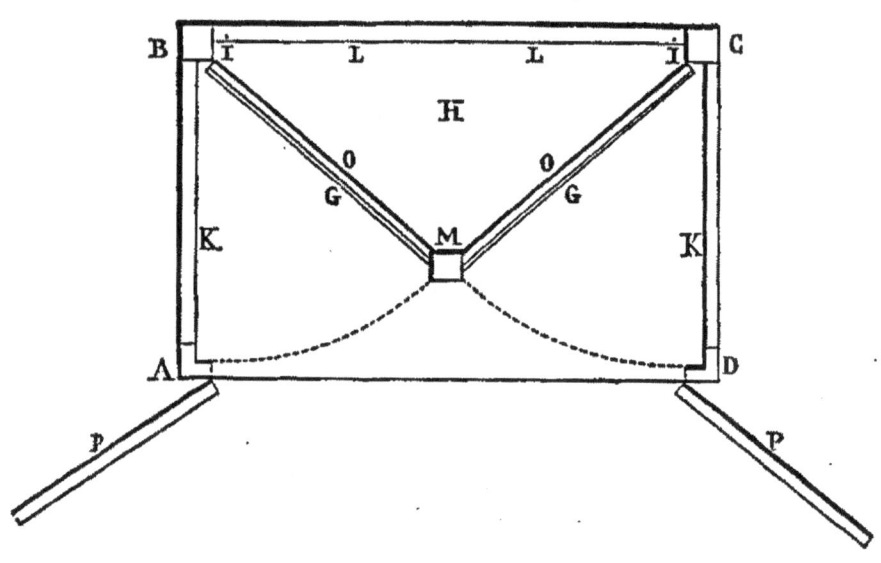

Fig. 2.

ayant la hauteur du meuble prise dans l'intérieur. Ces portes sont montées sur charnières et pivotent en II. Elles peuvent s'appliquer sur le montant M, ou se dissimuler en s'appliquant sur la paroi intérieure des bâtis ABCD.

C'est cette dernière position qu'elles occupent lorsque l'on ouvre les portes pour la première fois. A ce moment, le regard du spectateur peut pénétrer dans le meuble, qui est réellement vide.

Mais, lorsque l'homme est dans l'armoire et que l'on a fermé sur lui les deux portes extérieures PP, il se place en H; tire à lui les deux glaces et les fait appliquer sur le montant M, et forme ainsi un compartiment triangulaire MHI, dans lequel il est enfermé et qui le dissimule aux yeux du public. Lorsque, de nouveau, les portes sont ouvertes, il se produit une illusion semblable à celle que nous avons expliquée à propos du *décapité :* les glaces de l'armoire réfléchissent vers les spectateurs la tenture des côtés KK de l'armoire et leur font croire qu'ils en voient le fond LL. Les glaces semblent ne

pas exister et tout paraît être dans le même état que précédemment.

Il est important, pour la réussite de l'expérience, que le même papier de tenture tapisse les parties intérieures du meuble KK, LL, ainsi que le revers des glaces OO.

Après qu'on a fait voir au public qu'il n'y a rien dans le meuble et qu'on en a fermé les portes, tandis qu'on le tourne et qu'on donne quelques explications pour gagner du temps, l'homme, pour se mettre plus à l'aise, pousse les compartiments GG en KK, et, ainsi que cela se fait dans les pantomimes, il se dépouille vivement de son vêtement masculin, qui recouvre un costume de femme, et remet la défroque qu'il vient de quitter sur une planchette placée hors de vue dans le haut de l'armoire. Une fois transformé, il donne un petit signal pour ouvrir

les portes et il apparaît dans son nouveau costume.

Les transformations que je viens de décrire sont en dehors du truc dont il s'agit ici ; je ne les indique que pour donner une idée des ressources que l'on peut tirer de cette illusion.

# XIII

## LE TRUC DES FRÈRES DAVENPORT.

ans le mois de septembre de l'année 1865, deux Américains, Ira et William Davenport, arrivaient en France pour y donner des séances merveilleuses, sous le nom de *manifestations spirites*. Ils venaient directement d'Angleterre, où, pendant deux ans, ils avaient joui d'une vogue immense. La presse des Trois-Royaumes s'était vive-

ment occupée de leurs mystérieux exercices, et le bruit des polémiques qu'ils y avaient soulevées était parvenu jusqu'à nous.

L'arrivée de ces thaumaturges prit l'importance d'un fait politique : le *Moniteur du soir*, journal officiel, les annonça dans ses numéros du 6 et du 8 septembre, et la presse entière répéta à l'envi cette intéressante nouvelle.

Avant de se rendre à Paris, les frères Davenport s'étaient arrêtés au château de Gennevilliers, dont le propriétaire, fervent apôtre du spiritisme, regarda comme une bonne fortune le séjour chez lui des illustres voyageurs. Ce fut dans cette résidence hospitalière qu'eut lieu, à titre d'essai, la première séance des *manifestations spirites*. On y avait invité un petit nombre d'écrivains et de journalistes, qui tous s'accordèrent à recon-

naître merveilleux et inexplicables les faits dont ils avaient été témoins.

Les spirites américains ne parlaient pas un mot de notre langue; aussi furent-ils obligés de s'adjoindre un interprète, qui fut en même temps leur impressario, ou, comme on dit encore, leur Barnum. On les avait adressés à M. Derosne, homme de lettres demeurant à Passy, et auquel on doit d'excellentes traductions de quelques ouvrages anglais. Celui-ci accepta la mission qui lui était offerte, et, pour faire connaître ses protégés, il leur fit donner, dans son salon, quelques séances devant des spectateurs d'élite, dont le suffrage pouvait avoir une grande influence sur les futurs succès des représentations qu'on se proposait de donner dans la capitale. Des affiches immenses, dites *à l'américaine*, furent placardées dans Paris;

on y annonçait, en énormes caractères, que la première séance des frères Davenport aurait lieu le 12 septembre, dans la salle Herz. Le spectacle, divisé en deux parties, se composait : 1° des *exercices de l'armoire;* 2° de la *séance dans les ténèbres.* Le prix des places était fixé à vingt-cinq francs par personne pour le spectacle entier, et à dix francs seulement si l'on n'assistait qu'à la première partie.

Avec de tels prix, quelles belles recettes en perspective ! Hélas ! ici durent s'arrêter les illusions des deux frères au sujet de leurs futurs succès dans la capitale; les bienveillants suffrages qu'ils avaient recueillis dans leurs séances préparatoires furent les seules joies réelles qu'il leur fut donné de goûter, dans le pays le plus intelligent et le plus sceptique du monde civilisé.

Un orage imprévu par eux grondait sur le spiritisme en général et sur leurs exercices en particulier; cet orage devenait de plus en plus menaçant, à mesure que s'approchait le jour de la première représentation. Aux articles bienveillants de quelques journaux avaient succédé grand nombre d'énergiques protestations contre une exhibition que l'on regardait, avec quelque raison, comme dangereuse pour l'esprit public et particulièrement pour certains cerveaux faibles, toujours portés à prendre au sérieux les trucs et les ficelles des adeptes de la sorcellerie simulée.

Les lignes suivantes, extraites d'un article du journal *l'Opinion nationale* (10 septembre 1865), donneront une idée de l'état d'excitation de la presse parisienne à l'endroit des médiums américains. Cet article précédait

de deux jours la première représentation des frères Davenport :

«.... Ces estimables Américains arrivent précédés d'une réputation foudroyante. Leur Évangile a paru avant eux. C'est un volume de trois cents pages, dans lequel M. Nichols, l'auteur de cet ouvrage, assure que les frères Davenport possèdent depuis leur plus tendre jeunesse la faculté d'être plus légers que l'air ; que maintes fois ils se sont envolés jusqu'au plafond et ont plané sur l'assistance. Si j'ose contester sur ce point le témoignage de M. Nichols, ce n'est pas seulement parce que la chose est absurde en elle-même, c'est surtout parce qu'elle est injurieuse aux frères Davenport. Eh quoi ! messieurs, vous laissez dire que vous avez volé sans ailes dans un salon, quand il est avéré que vous ne le pouvez plus ! Vous avez donc

alors une puissance qui s'est usée, une vertu qui est sortie de vous? Faut-il conclure que vous avez démérité des esprits vos domestiques, que vous n'avez plus sur vos porteurs aériens la même autorité qu'autrefois, que vous êtes en baisse à l'âge de vingt-cinq ou de vingt-trois ans, que vous allez de plus fort en plus faible, et cela dans la patrie de Nicolet? Vous venez nous montrer des miracles de pacotille, après avoir donné en Amérique des représentations dont un dieu serait jaloux? Prenez-vous donc Paris pour une de ces sous-préfectures infimes où les artistes usés, incompris et hors d'âge vont quêter un regain de succès.

» N'est-il pas singulier qu'en 1865, lorsque l'humanité entière court à grands pas vers le progrès, quand l'esprit positif envahit tout, quand toutes les sciences, débar-

rassées du fardeau des niaiseries antiques, se lancent résolûment dans la route du vrai, on vienne entreprendre de ressusciter les farces surnaturelles ?

» Si le moment est mal choisi, le choix des instruments n'est guère moins ridicule. Comment! voici deux gaillards qui ont dompté les puissances invisibles; ils se font servir par des esprits; ils ont à leurs ordres une armée d'êtres inconnus, mais assurément supérieurs à l'homme, et, grâce à l'alliance de ce pouvoir surnaturel, ils parviennent à quoi? à jouer du violon dans une armoire! En vérité, les demi-dieux sont devenus bien modestes depuis quelque temps!

» Ces messieurs semblent avoir fait le voyage d'Amérique en France pour nous montrer des phénomènes. C'est le mot qu'ils

emploient, et ils ont soin d'ajouter que « ces » phénomènes ont été constatés par les sa- » vants les plus renommés de l'Angleterre » et de l'Amérique. » Leur Évangile est intitulé : *Phénomènes des frères Davenport*. Va donc pour phénomènes ; c'est un mot usité dans le langage de la science, et de la foire aussi. La foire de Saverne ne s'ouvre que dimanche prochain et déjà la place est encombrée de phénomènes. Il y en a de vivants, tous constatés par l'empereur de la Chine et le sultan du Maroc ; ils n'en sont pas plus fiers pour cela.

» Mais je reviens à vos phénomènes, puisque enfin vous avez des phénomènes à vous et que vous semblez désireux d'en trouver le placement. Vous ne savez donc pas que les phénomènes ne sont rien par eux-mêmes ? il s'agit de les rapporter à une loi connue ou

inconnue, ancienne ou nouvelle ; ils n'intéressent les hommes sérieux qu'à la condition de prouver quelque chose. Que voulez-vous prouver ? quelle conclusion tirez-vous de vos petits tapages nocturnes ? quel élément nouveau apportez-vous à la science ? Voyons, déboutonnez-vous franchement ; les idées neuves ne nous font pas peur. Elles nous effarouchent si peu, qu'il est fort inutile aujourd'hui de les recommander par le miracle. Une bonne vérité fait son chemin dans ce monde, sans accompagnement de guitares lumineuses et de violons phosphorés. » (EDMOND ABOUT.)

Ces réflexions judicieuses, ces raisonnements logiques et serrés de l'éminent écrivain, durent porter un coup terrible au crédit des médiums américains, et ébranler la foi des plus fermes croyants en sciences occul-

tes. Les facultés médianimiques des deux frères, leurs évocations et leurs manifestations spirites étaient maintenant jugées. Pour tout homme raisonnant un peu, les frères Davenport n'étaient réellement que des faiseurs de tours. Toutefois, la curiosité publique avait été depuis quelque temps tellement surexcitée, que chacun voulut voir ces hommes dont on avait tant parlé, et ces miracles faux ou vrais qui avaient été l'objet de si vives controverses. On attendit donc avec impatience le jour de la première représentation et l'on y courut en foule.

En raison de mon éloignement de la capitale, il ne me fut pas possible d'assister à cette séance mémorable ; je suis alors obligé d'en emprunter la relation à M. H. de Pène, me réservant de donner un peu plus tard une description exacte de ces prestigieux

exercices, tels que je les ai vu exécuter devant un public calme et bienveillant.

Voici comment le spirituel chroniqueur de la *Gazette des étrangers* raconte, sous le titre de

### L'ÉGORGEMENT DES FRÈRES DAVENPORT A LA SALLE HERZ.

l'épopée tragico-burlesque de la soirée du 14 septembre :

« La première représentation des deux frères devant un public payant, dit-il, a eu lieu mardi soir, comme on l'avait annoncé. La salle avait allumé ses lustres; toutes les places étaient remplies. Mais le spectacle s'est trouvé noyé dans un tumulte digne d'une assemblée d'actionnaires en furie. On a fait beaucoup de bruit et d'assez méchante besogne. La séance de nuit, la plus inté-

ressante des deux, celle qu'on avait poétiquement intitulée : *Une heure dans les ténèbres*, et qui ne devait avoir pour témoins qu'un petit nombre de spectateurs au prix fort, n'a pas eu lieu du tout.

» La première partie seulement de la séance dite publique, accessible à des prix doux, a suffi pour amener un tumulte tel, que, après trois quarts d'heure environ de brouhaha, le public a dû sortir avec des sergents de ville dans les reins. Du reste, on rendait loyalement l'argent à la porte ; on nous dit même qu'il en est sorti de la caisse plus qu'il n'en était entré.

» Ces pauvres Davenport ! je les ai vus de près ; je leur ai parlé ; j'ai touché leur armoire, leurs fameuses cordes, le tambour de basque, les sonnettes, les guitares ; en un mot, tous les éléments de la symphonie mi-

raculeuse dans laquelle il paraît qu'ils excellent. J'avais été appelé par le suffrage universel des spectateurs au périlleux honneur de monter sur l'estrade pour inspecter les opérations, lier, délier, et faire tout ce qui concernait mon état de contrôleur.

» Dirai-je qu'il y a eu une cabale contre eux dès avant le commencement de la séance? c'est possible, mais je ne saurais l'affirmer. Les pires ennemis des Davenport dans cette séance, ç'a été eux-mêmes. Entendons-nous bien : je les tiens pour des gens très-habiles, puisque, en présence de témoins dignes de foi et de moi-même, ils ont fait, en diverses rencontres, à l'aide de ficelles de ce monde-ci ou de celui-là, des choses vraiment merveilleuses. Leur réputation et leur mérite de prestidigitateurs, de médiums ou de sorciers, comme il vous plaira de dire, demeurent en-

core intacts à mes yeux. Seulement, ils ne connaissent pas le premier mot du public parisien; et, à la façon dont la mise en scène de leurs... miracles était organisée, on dirait qu'ils ne sont jamais sortis de leur armoire. Évidemment, on avait affaire à un public défiant et *sur l'œil*, qu'il fallait attaquer vivement, la main haute et légère, comme un cavalier habile enlève son cheval qui hésite devant l'obstacle. Si le cavalier hésite aussi, il est perdu.

» La soirée s'ouvrit par le speech d'un interprète dont l'intention était excellente et l'esprit des plus conciliants, mais dont l'émotion, aussi, était des plus visibles. Il y était dit, à peu près, ceci : « Messieurs, les » frères Davenport, qui jouissent depuis dix » ans en Amérique et en Angleterre d'une » réputation immense, n'ont pas le bonheur

» de parler votre langue; ils me chargent
» donc de vous assurer qu'ils ne prétendent,
» en aucune façon, imposer au public la
» croyance en leur commerce avec les es-
» prits; ils ne se proclament devant vous ni
» sorciers ni escamoteurs; ils se propo-
» sent seulement de vous rendre témoins
» des phénomènes dont eux-mêmes igno-
» rent les causes, en vous laissant seuls
» juges des effets qui seront produits. »

» Une pareille charte était raisonnable, elle fut assez bien accueillie. Par malheur, l'interprète, trop confiant dans les marques de bienveillance qui viennent de lui être accordées, continue de parler et se lance dans de longues et diffuses explications qui lassent enfin le public. On demande à grands cris les Davenport. Ceux-ci paraissent, et le tumulte s'apaise.

» Enfin, le spectacle va commencer! Pas encore! Les acteurs sont bien en scène, leur armoire est bien ouverte à trois battants pour les recevoir, mais leur ignorance de notre langue, leur désir affecté ou sincère d'un contrôle sérieux, l'empressement avec lequel ils acceptent tout examen sans marchander, l'entêtement qu'ils mettent à forcer le mandataire de l'incrédulité publique (hélas! c'était toujours nous) à fourrer son nez partout, amènent des longueurs et encore des longueurs. Il vaudrait mieux tromper les gens et les tromper plus vite. On grogne, on chante, on siffle, on rit aux éclats, on hurle, on se fâche.

» Pendant ce temps difficile, nous nous acquittons des fonctions qui nous ont été déléguées; nous vérifions, nous sondons, nous tâtons tout; puis, après examen des

cordes qui doivent nous servir, nous attachons de notre mieux les deux frères sur les bancs de leur armoire. Le public, interrogé par l'interprète, répond en chœur qu'il est satisfait de notre travail. Mais un monsieur aux cheveux blonds, que l'on m'a dit depuis être un ingénieur, se lève. « Ces mes» sieurs, dit-il, sont sincèrement liés, mais » mal attachés ; je vais les garrotter moi» même de telle sorte qu'ils ne pourront se » défaire. » Il exécute ce qu'il dit, et retourne à sa place d'un air de triomphateur. Les portes de l'armoire se ferment sur les deux frères, qui, quelques minutes après, paraissent détachés de leurs liens. On applaudit. Les Davenport avaient donc réussi dans ce que j'appellerai provisoirement leurs tours de cordes, lorsque le monsieur blond, qui tient à venger sa défaite, s'élance impétueu-

sement sur l'estrade et s'écrie : « On nous
» trompe; c'est une indigne mystification : la
» planche sur laquelle ces messieurs sont as-
» sis est à bascule et leur permet de se déta-
» cher. » Disant ceci, il applique un vigoureux
coup de poing sur la planche qui se brise
avec fracas. Ainsi qu'il arrive lorsqu'on re-
tire une chaise sur laquelle on est assis, l'un
des frères Davenport tombe naturellement
par terre. Toute la salle se lève aussitôt; la
tempête est partout; chacun quitte sa place
et devient son propre délégué; tout le monde
est sur l'estrade. On parle aux gens qu'on
ne connaît pas, exactement comme les jours
d'émeute. M. Herz commence à trembler
pour sa salle.

» Entrée des sergents de ville vive et ani-
mée, et, sur l'ordre formel du commissaire
de police, la séance est levée.

» A l'heure nocturne où j'écris ces lignes, mardi minuit, on ne parle que des Davenport sur le boulevard en tumulte. On les cotera en baisse à la bourse de demain. L'impression qui me paraît dominer, c'est qu'ils ont été exécutés avec une certaine férocité de mauvais goût et non jugés. En effet, la pire des choses haïssables, à mon gré, c'est la violence. Elle souille les meilleures causes, et nous détacherait du bon droit lui-même quand elle se met à suivre son drapeau. J'admets que les frères Davenport soient des imposteurs sans habileté; toujours est-il que, dans leur Waterloo de la salle Herz, le public s'est montré brutal; donc, à mes yeux, le public a eu tort même en ayant raison. »

A en juger par la réception qui venait de leur être faite, les frères Davenport durent

avoir une singulière idée de l'hospitalité française. Bien d'autres à leur place se seraient découragés à la suite d'un tel accueil et auraient bravement abandonné la partie. Mais ils avaient à cœur de prendre une revanche avec leur bouillant contradicteur, qu'ils regardaient, non sans quelque raison, comme le principal instigateur de leur désastreuse mésaventure. Dès le lendemain, ils engagèrent quelques notabilités de la presse à venir visiter leur armoire, tandis qu'on en réparait les dégâts. Ils prouvèrent facilement que les traverses articulées, signalées par leur contradicteur, n'existaient que dans son imagination, et que les charnières et parties mobiles du meuble n'avaient d'autre but que de pouvoir se replier sur elles-mêmes pour la facilité de l'emballage.

Le triomphe du bouillant ingénieur fut

donc de courte durée; il put lire, le jour même, dans plusieurs journaux (*l'Époque, le Temps* et *la Patrie*), l'entre-filet suivant :

« M. D..., qui a cru avoir découvert le *truc*, et qui nous avait fait, jusqu'à hier soir, partager sa conviction, s'est évidemment trompé.

« La traverse de bois mobile n'est, en aucune façon, le *deus ex machina* de cet appareil. En effet, cette traverse est maintenant fixée aux montants de l'armoire par des vis très-solides. Le meuble est fait de planches fort minces, à l'intérieur desquelles il est absolument impossible d'introduire le moindre mécanisme. Dessus, dessous, de côté, nous ne découvrons absolument rien de suspect, et nous avons beau regarder, frapper les murailles, soulever les tapis, déplacer les chaises, nous sommes forcé de convenir que, s'il y a des

trucs, ils sont absolument, mais absolument invisibles. »

Encouragés par cette déclaration, les Davenport firent insérer dans tous les journaux une lettre dans laquelle, tout en protestant contre la violence dont ils avaient été l'objet, ils annonçaient leur intention de continuer le cours de leurs représentations. En voici un extrait :

« M. D..., l'ingénieur qui, après avoir escaladé, s'est écrié : « Nous sommes dupes » d'une odieuse mystification! » a, pour justifier son exclamation, violemment brisé une innocente traverse soutenant le siége sur lequel l'un de nous était assis et garrotté. Cette traverse est en chêne plein et ne renferme aucun ressort ni truc; elle n'est sortie de sa place que parce qu'elle a été brisée en éclats. Nous invitons personnellement M. D..

lui-même à venir vérifier ce fait et à reconnaître galamment son erreur.

« Notre armoire peut être visitée par tout le monde; elle ne contient aucune disposition qui puisse favoriser les phénomènes qui s'y produisent. Du reste, quiconque voudra nous fournir un meuble de même forme et de même dimension que le nôtre et construit sans notre intervention, pourra se convaincre que la séance du 12 septembre n'a été qu'une suite de démonstrations hostiles et malveillantes. Nous nous serions inclinés devant un jugement rendu avec calme et équité ; nous protestons de toutes nos forces et de toute notre légitime indignation contre les injures et les brutalités auxquelles depuis quelque temps nous avons été en butte, et nous en appellerons loyalement du jugement d'une foule égarée et partiale aux in-

vestigations sérieuses et honnêtes de personnes désintéressées et même prévenues contre nous. C'est dans ce but que nous continuerons à donner nos séances à la salle Herz, ne mettant pas un instant en doute le résultat définitif de notre apparition en public. »

Les frères Davenport donnèrent, en effet, une série de séances qu'ils eurent le bon esprit de présenter dans un local moins vaste que celui de la salle des concerts, et par conséquent plus convenable pour ce genre de spectacle. Ces soirées se passaient avec un calme relatif. Il y avait bien de temps à autre quelques petites attaques ou quelques persiflages, mais jamais ces scènes ne dégénéraient en désordre. Elles tournaient le plus souvent au comique, et laissaient les rieurs tantôt pour un parti, tantôt pour l'autre.

J'ai assisté plusieurs fois à ces séances,

et je m'y amusais comme je l'eusse fait devant des tours d'escamotage bien exécutés ; car je savais à quoi m'en tenir sur la nature des manifestations spirites des deux frères, et j'ai ri bien souvent de l'aplomb avec lequel ils se posaient comme intermédiaires passifs des esprits d'un autre monde. Déclarons-le hautement, les Davenport n'étaient que d'habiles prestidigitateurs qui, pour donner plus d'éclat à leurs séances, avaient jugé à propos d'attribuer à des exercices purement manuels l'intervention surnaturelle des esprits. Au point de vue de l'exploitation de leur spectacle, ils avaient grandement raison, puisque, jusqu'à l'époque de leur mésaventure de la salle Herz, ils avaient récolté d'énormes recettes. Ce n'était alors, à proprement parler, ni des tours de cordes ni des danses de guitare qu'on

allait voir : on se rendait aux manifestations spirites pour être témoin de faits surnaturels et inexplicables, et c'est pour cela seulement qu'on se décidait à donner vingt-cinq francs d'entrée. En fin de compte, les exercices des frères américains étaient très-intéressants ; la mise en scène en était toujours très-impressionnante. Pour donner au lecteur une idée de cette séance, je vais en faire ici le récit exact, en rendant compte également de l'impression que je l'ai vue produire sur l'assistance. Une fois ces faits merveilleux connus, je me propose de les faire suivre d'explications sur la manière dont ils étaient produits.

SÉANCE DES FRÈRES DAVENPORT.

*Première partie*. L'ARMOIRE. — Nous sommes dans un salon appartenant aux dépen-

dances de la salle Herz, rue de la Victoire, salon qui peut contenir une soixantaine de personnes. La pièce est divisée en deux parties égales par une balustrade d'un mètre de hauteur. D'un côté sont les siéges réservés aux spectateurs, et de l'autre l'armoire qui doit servir à la séance. Ce meuble, d'une construction aussi frêle que possible, est monté sur des tréteaux ; il ne peut contenir que trois personnes assises ou debout. Aux parois intérieures de l'armoire sont appendus divers instruments, tels que violon, guitare, trompette, tambour de basque et sonnette. Trois portes, en se fermant, lorsque les besoins de la chose l'exigent, peuvent dérober les médiums aux regards du public.

Avant de commencer la séance, plusieurs spectateurs sont priés de passer dans l'enceinte privée et de se placer en cercle autour

du meuble, afin de former un obstacle à toute communication avec l'extérieur.

Il s'agit d'abord de garrotter les deux Américains. Tous les assistants s'accordent à désigner, pour l'exécution de cette œuvre délicate, un ancien officier de marine expert en nœuds de toute sorte, et en l'habileté duquel chacun semble avoir une grande confiance.

On commence par faire examiner les cordes dont on va se servir; on fouille les deux jeunes gens comme le feraient les représentants de la force publique, on prend toutes les précautions contre les ruses et les surprises, et l'on se dispose au garrottage.

Les Américains montent dans l'armoire et s'assoient sur les bancs auxquels on doit les attacher. Le marin délégué prend une corde, il la marque pour s'assurer qu'elle ne sera

pas changée ; il constate sa longueur ; puis, à l'aide de nœuds dits *nœuds marins*, réputés, jusqu'ici, inextricables ; il attache successivement les deux frères ; il fixe leurs bras près du corps, leur lie solidement les jambes ; il les enlace enfin et les amarre de telle sorte sur leurs bancs et sur les traverses, que chacun regarde la défaite des Américains comme assurée ; ils vont, à coup sûr, être forcés de demander grâce.

Nous avons dit que l'armoire avait trois portes ; dans celle du milieu est pratiquée, à hauteur d'homme, une ouverture en forme de losange. On ferme d'abord, en même temps, les deux portes de côté, puis la porte du milieu ; mais, chose incroyable, à peine cette dernière vient-elle d'être poussée que l'on voit apparaître, par l'ouverture susdite, les bras du prisonnier de droite, rouges en-

core des étreintes du fameux *nœud marin*. La surprise, le saisissement, la stupéfaction du public ne peuvent se dépeindre ; on hésite à croire ce que l'on voit ; on se regarde pour fixer ses idées sur celles de son voisin ; mais chacun, se trouvant suffisamment intrigué, ne peut fournir aucun éclaircissement. On se résigne alors et l'on paye aux artistes un juste tribut d'applaudissements.

Bientôt on ouvre les trois portes et l'on voit les deux frères, le sourire sur les lèvres, descendre de l'armoire dégagés de leurs liens qu'ils tiennent à la main. On avait passé plus de dix minutes à les garrotter ; une minute leur avait suffi pour se dégager.

Ce premier fait accompli, les jeunes gens remontent dans l'armoire, ils s'y assoient ; on pose le paquet de cordes à leurs pieds et on ferme les portes. Deux minutes après, on

ouvre et on voit les médiums garrottés de nouveau ; ils se sont attachés eux-mêmes dans l'obscurité, et leurs mains sont solidement liées derrière le dos. On vérifie les attaches et on les déclare aussi solides que les premières. Il est bon de rappeler que, pendant toute la séance, quelques spectateurs entourent constamment l'armoire, que ce meuble est élevé sur des tréteaux et que la salle est tenue dans un état de clarté suffisante pour permettre de tout distinguer.

Maintenant vont se passer les faits les plus étonnants. On ferme les portes aussi vivement que possible, mais le dernier des battants est à peine poussé que le plus étrange concert se fait entendre : le violon s'anime sous un archet fermement conduit, la guitare résonne, le tambour de basque marque la mesure, la sonnette carillonne, la trom-

pette est vigoureusement embouchée, et le tout forme une cacophonie épouvantable. Parfois une succession de bruits, de chocs, de coups se joint à cette infernale musique. Puis tout à coup le silence se fait, et l'on voit un bras passer en entier par la lucarne en agitant la sonnette avec frénésie.

A l'instant où le concert est le plus étourdissant, si l'on ouvre brusquement les portes de l'armoire, on remarque que les instruments sont à la place qu'ils occupaient et que les deux frères sont immobiles sur leurs banquettes et liés comme précédemment. Les portes refermées, le bacchanal recommence, et, chaque fois qu'on ouvre, on reconnaît que les médiums sont calmes, tranquilles et toujours garrottés. J'oubliais de dire que, à chacune des *manifestations spirites*, le cornet et la sonnette sont lancés par

la lucarne et viennent tomber aux pieds des spectateurs.

Pour contrôler ces espiègles lutins, on prie l'un des assistants, que le choix du public désigne, de se placer dans l'armoire entre les deux frères. Un délégué est envoyé : il se place sur le banc du milieu, et, pour se mettre en garde contre toute coopération de sa part, on lui attache une main sur l'épaule de l'un des deux frères et l'autre main sur le genou de l'autre frère. On est assuré de plus qu'aucun mouvement des médiums ne pourra avoir lieu sans que le délégué s'en aperçoive. Les portes une fois fermées, le sabbat se fait entendre de nouveau dans l'armoire et tous les instruments s'escriment à qui mieux mieux. Ce bacchanal cesse au bout d'un instant; on ouvre les portes et l'on aperçoit le malheureux visiteur la tête enveloppée de

son propre mouchoir de poche et coiffé du tambour de basque, tandis que sa cravate est régulièrement nouée autour du cou de son voisin de droite, et que ses lunettes sont sur le nez de son voisin de gauche; sa montre même s'est trouvée transportée d'une poche dans l'autre. Le délégué une fois délivré de ses entraves est aussitôt entouré, questionné : il déclare qu'il n'a senti qu'un petit frôlement sur le nez, à l'instant où, du même coup, il était couvert du mouchoir et dépouillé de ses lunettes, et ne peut donner aucune autre explication. Cependant les poignets des médiums sont toujours solidement attachés derrière leur dos. On apporte de la farine, et, à l'aide d'une cuiller, on en met dans chacune des mains des spirites. Les portes ne sont pas plus tôt fermées que l'habit de l'un des reclus passe par la lucarne.

On ouvre vivement, on vérifie les ligatures; on referme de nouveau, et deux minutes ne se sont pas écoulées que les deux frères descendent de l'armoire entièrement dégagés de leurs liens; ils s'avancent vers les spectateurs et leur montrent que leurs mains sont encore remplies de la farine que l'on y avait mise. Il faut dire que les jeunes gens sont habillés de noir et que pas le moindre vestige de farine ne se trouve sur leurs vêtements.

*Deuxième partie.* LES TÉNÈBRES. La disposition scénique de la séance est des plus simples : l'armoire et ses tréteaux ayant été enlevés et mis de côté, on les remplace par une petite table sur laquelle sont déposés deux guitares et un tambour de basque, que nous avons vus figurer dans la première partie de la séance.

Ces préparations, qui ont été faites avec beaucoup de calme, ont donné aux deux frères le temps de prendre quelque repos dans une salle voisine. Ils reviennent bientôt prendre place sur deux chaises légères, de chaque côté de la table. Ils déposent à leurs pieds chacun un paquet de cordes.

Sur la demande qu'ils en font faire par leur interprète, une quinzaine de personnes viennent s'asseoir près des Américains, et, se tenant toutes par les mains, forment autour d'eux un cercle impénétrable. Deux becs de gaz, placés de chaque côté de l'enceinte réservée, sont seuls allumés dans la salle. Une personne postée près de chacun de ces becs est chargée de donner ou de supprimer la lumière.

A un signal donné par l'un des deux frères, l'obscurité se fait pendant deux minutes en-

viron. Un grand silence règne dans l'assemblée, tant on est impressionné par cette mise en scène inusitée. Les spectateurs privilégiés, ceux qui font partie du cordon sanitaire, sont si près des médiums, que le moindre mouvement de ceux-ci, le plus faible frôlement de leurs vêtements doit se faire entendre. On prête une oreille attentive ; on cherche à saisir le moindre bruit révélateur; mais, au milieu de cette attente inquiète, la lumière se fait soudain, et l'on voit les deux Américains solidement garrottés; leurs jambes, leurs bras, leurs corps sont entourés de cordes et de nœuds qui les fixent aux chaises sur lesquelles ils sont assis; leurs poignets sont liés derrière leur dos et assujettis aux traverses des siéges. La table et les chaises sont enlacées également par de fortes ligatures. On s'approche, on examine les atta-

ches diverses et on les déclare consciencieusement exécutées.

L'obscurité se fait de nouveau, et tout aussitôt les instruments placés sur la table font entendre une mystérieuse harmonie. Soudain le gaz s'allume et le concert cesse avec l'apparition de la lumière. Les instruments ne semblent pas avoir bougé de place, et les médiums sont toujours attachés.

Les assistants commencent à se sentir saisis d'une indicible impression de malaise. On n'applaudit que très-peu; ce genre de spectacle n'est pas de nature à exciter les fibres de l'enthousiasme. On serait plutôt porté à l'énervation. Les croyants voient dans ces faits de véritables manifestations spirites; les incrédules, les sceptiques, ne peuvent s'empêcher d'avouer que ces pré-

tendues interventions surnaturelles sont tout au moins fort bien exécutées. Et pourtant on n'est pas encore arrivé aux faits les plus surprenants de cette mystérieuse séance.

Pour donner à l'assemblée la certitude absolue que les liens ne seront pas défaits, on prie quelqu'un des spectateurs voisins de faire couler de la cire sur les nœuds qui étreignent les poignets et d'y apposer l'empreinte d'un cachet. Pendant ce temps, on enduit les guitares et le tambour de basque d'une liqueur phosphorescente qui permettra de les distinguer dans les ténèbres.

Aussitôt qu'a lieu l'obscurité, les guitares et le tambour de basque s'agitent et quittent leur place en produisant les plus lugubres sons. On les voit s'élever en l'air, tracer des contours lumineux; puis, dans une course

désordonnée, parcourir la salle en planant sur la tête des spectateurs. Une guitare effleure les cheveux de celui-ci, une autre frôle le vêtement de celui-là, et, bien que souvent animés de mouvements brusques et saccadés, aucun de ces instruments ne heurte les spectateurs ni le plafond; seulement, lorsqu'ils passent auprès du visage, on sent un vent brusque, un air déplacé qui vous porte instinctivement à rentrer la tête dans les épaules, de crainte de quelque choc. Cette situation est plus pénible qu'agréable, et on en ressent un sentiment de vague terreur qui paralyse toute réflexion.

Au milieu de ces évolutions bizarres, la lumière paraît et les instruments se trouvent abattus sur les genoux des spectateurs. Vérification faite des liens cachetés, on les trouve intacts.

Voici une nouvelle précaution prise pour rassurer les spectateurs contre toute supercherie, si un doute leur reste encore : on met une feuille de papier sous les pieds des médiums ; on y trace avec un crayon le contour de leur chaussure. Si, par un procédé inexplicable, ils viennent à se dégager de leurs liens et à quitter leur siége, la feuille de papier révélera le fait. Quelques millimètres d'écart et le truc est éventé. Le public paraît satisfait de cette mesure. Un spectateur est, en outre, prié de quitter son habit ou son paletot et de le placer sur ses genoux.

Ces dispositions terminées, le gaz est éteint, et, pendant quelques instants d'obscurité, les guitares font encore entendre leurs chants d'outre-tombe, et se livrent à leurs ébats fantastiques. Mais, tandis que

ces clartés sonores se balancent dans l'espace, un spectateur se trouve subitement dépouillé de son chapeau qui se transporte à quelques mètres de distance; un autre a les cheveux ébouriffés par le passage d'une main inconnue; un troisième se sent presser la main par une main invisible; enfin l'habit du spectateur lui est vivement enlevé, tandis qu'un autre spectateur reçoit sur ses genoux comme un vêtement qu'il ne saurait distinguer. Or, lorsqu'on rallume le gaz, on voit les deux frères calmes, garrottés et paraissant complétement étrangers à tout ce qui vient de se passer. On se précipite sur les cachets: ils sont intacts; on vérifie la feuille de papier : la chaussure n'a pas quitté d'un millimètre les traits qui l'entourent. Mais ce qui porte surtout l'étonnement à son comble, c'est que l'un des

frères, bien que garrotté et cacheté, est revêtu de l'habit du spectateur, tandis que l'autre est coiffé d'un chapeau et porte sur son nez une paire de lunettes. Ces trois objets appartiennent à trois des assistants. L'habit du médium est dans la salle sur un des spectateurs.

À ce moment, l'étonnement, on pourrait dire la stupéfaction, l'ébahissement du public, est à son comble. Manifestations spirites ou mystification, intervention des esprits ou tour d'escamotage, le spectacle est complet et l'on se décide, toute réflexion et toute recherche cessantes, à payer aux artistes un juste tribut d'applaudissements.

Explication des trucs a l'aide desquels se font les prétendues manifestations spirites et les phénomènes « inexplicables »

des frères Davenport.—Les prestidigitateurs ont, d'ordinaire, des instruments spéciaux propres à faciliter leurs prestigieux exercices. Les Davenport n'ont, à proprement parler, que leurs cordes. L'armoire n'est pour rien dans l'exécution des trucs. Un simple paravent et deux chaises pourraient au besoin la remplacer. Elle ne sert, en réalité, qu'à cacher les manipulations des médiums. Les instruments de musique peuvent être considérés comme de simples accessoires.

Les cordes sont faites de coton ; leur tissu est une tresse semblable à celle des cordons qui servent à faire mouvoir les rideaux ; elles présentent ainsi une surface unie pouvant glisser très-facilement l'une sur l'autre. Elles ont environ trois mètres de longueur.

Lorsque, au commencement de la séance, on engage un certain nombre de spectateurs

à monter sur l'estrade et à entourer l'armoire, on les prie de se tenir tous par la main, sous le prétexte d'établir un cercle magnétique autour des spirites. En réalité, c'est pour prévenir les indiscrétions. C'est pour les mêmes raisons qu'on fait également se tenir par la main le rang des spectateurs les plus rapprochés de la scène.

Les deux frères s'assoient sur les siéges de l'armoire; ils remettent chacun trois cordes au délégué qui doit les attacher sur leur banc. On croirait peut-être cette besogne facile; il n'en est rien. D'abord, comment va-t-on s'y prendre, et par où va-t-on commencer? On n'a jamais eu, peut-être, l'occasion de garrotter un prisonnier. Quelquefois le délégué est bienveillant; il cherche moins à embarrasser son homme qu'à remplir sa tâche; il marche au hasard de la

corde. Alors tout est pour le mieux pour le succès du prestige. Mais fort souvent aussi

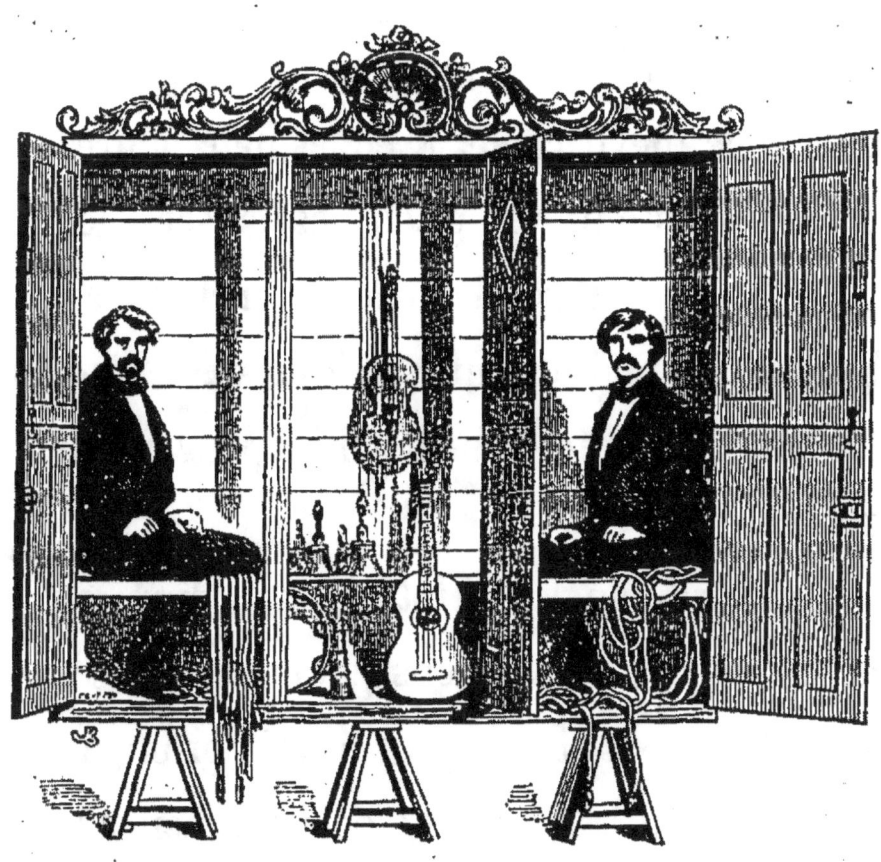

Fig. 1.

on a affaire à un délégué malin, nerveux, prenant son rôle au sérieux et regardant sa réputation d'habileté comme engagée. Sa première idée est de placer les poignets du

patient derrière son dos et de les y fixer solidement. Il fait ensuite revenir la corde par devant, la conduit ensuite par derrière, l'enlace sous les bras et termine par un nœud qu'il juge inextricable. Avec les deux autres cordes il entoure les pieds, les cuisses, les bras, et amarre solidement ces parties au banc de l'armoire. Vaines précautions ! Tous les nœuds, toutes les attaches peuvent se défaire.

Tandis qu'on le garrotte, le médium se prête à toutes les positions qu'on lui impose. Mais de son *œil américain* il voit promptement à qui il a affaire. Le délégué bienveillant, il ne s'en occupe guère ; il le laisse faire. Mais l'autre, il le surveille et lutte tacitement contre ses rigueurs. Se sent-il trop vigoureusement serré, il laisse échapper une faible plainte qu'il semble réprimer aussitôt.

Cette petite comédie réussit presque toujours : il est rare qu'on ne mette pas un peu de réserve dans la continuation des ligatures. Ou bien encore le médium, sans qu'on puisse s'en douter, gonfle certaines parties du corps, soit en haussant insensiblement les épaules, soit en écartant les bras du corps, soit enfin en opposant une résistance du côté où la pression se fait sentir.

Une fois garrotté, le premier mouvement du médium est, par certains efforts qu'on ne saurait décrire, de faire remonter vers les épaules les cordes qui sont sur les avant-bras, afin de rendre à ceux-ci un peu de liberté. Vient ensuite un travail de force et de dislocation : les poignets vigoureusement écartés l'un de l'autre forment levier sur les boucles dans lesquelles ils sont passés, et, par des secousses répétées, ils déterminent

un relâchement dans les parties susceptibles d'en éprouver. Un centimètre, à peine, de jeu suffit pour permettre la délivrance de l'une ou de l'autre main. Il est vrai de dire que, par un exercice auquel nos médiums se sont livrés, le pouce s'efface dans la main et le tout prend une forme cylindrique qui ne présente pas plus de grosseur que le poignet. La première des quatre mains qui se dégage passe par la lucarne pour se montrer aux spectateurs, tandis que les trois autres travaillent à la délivrance commune. Une fois qu'on a les mains libres, on défait les autres attaches ainsi que les nœuds; les dents rendent un grand service dans cette circonstance. Ira Davenport, celui qui, dans la figure 1, est à la droite du spectateur, est plus habile et mieux disloqué que son frère; c'est presque toujours lui le premier dégagé. Dans ce cas,

il aide William. D'ailleurs, le premier libre aide l'autre.

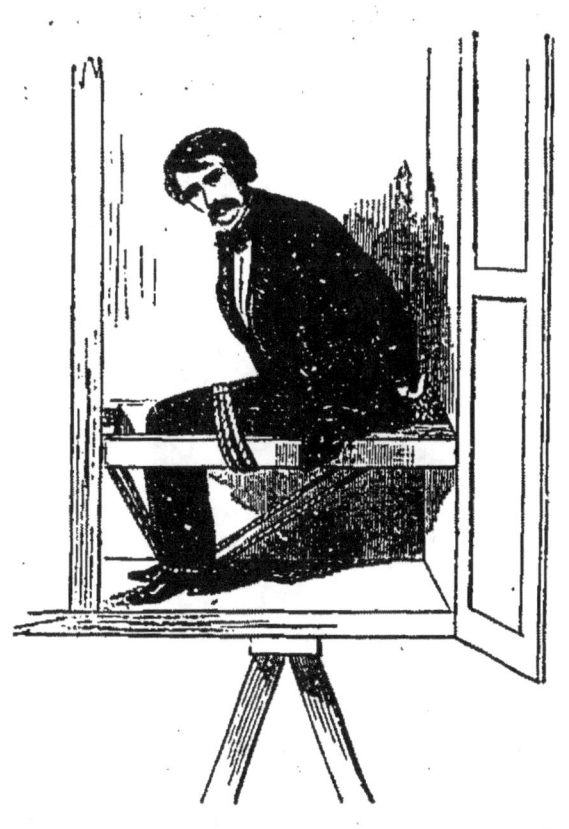

Fig. 2.

Lorsque les médiums s'attachent eux-mêmes dans leur armoire, le mode de ligature qu'ils emploient leur permet de se détacher et de s'attacher de nouveau en très-

peu de temps. La figure 2 donnera une idée de la disposition des cordes.

Pour obtenir cette disposition, voici ce qu'ils font : ils prennent une des cordes par

Fig. 3.

le milieu, et ils pratiquent à cet endroit une double boucle, telle qu'elle est représentée par la figure 3.

On voit que c'est un double nœud coulant dont les boucles peuvent être serrées ou agrandies, soit qu'on tire les bouts A et B ou qu'on les lâche.

Tout en laissant ces boucles ouvertes, ils passent, par deux trous pratiqués dans le banc, les deux bouts de la corde, qui est assez longue pour aller entourer les pieds et se fixer à la traverse de devant. Avec les deux autres cordes, ils attachent les cuisses sur la traverse et quelquefois les bras sur le corps. Ceci terminé, ils passent les mains dans les boucles qu'ils serrent en allongeant un peu les jambes en avant. C'est sur ce truc que repose tout le simulacre de l'intervention des esprits et du tapage auquel ils se livrent. En effet, les portes de l'armoire sont à peine fermées que les deux frères ramènent un peu leurs jambes en arrière, donnent de la liberté au nœud ; ce qui leur permet de sortir leurs mains et de les rendre libres. Le violon, les guitares, le tambour de basque, la sonnette, sont presque simultanément mis en jeu et

forment une cacophonie que renforcent encore des trépignements et des coups de poing frappés sur les parois du meuble. Puis tout tout à coup les instruments sont mis à leur place, les mains rentrent dans leurs liens; on ouvre les portes et tout paraît en ordre.

Un délégué du public, avons-nous dit, leur est envoyé; il se place dans l'armoire sur le banc du milieu. On lui attache une main sur l'épaule d'Ira et l'autre main sur le genou de William. Mais ne voit-on pas que cette précaution, qui semble prise contre les deux frères, est à leur avantage? Ils n'ont pas besoin, en effet, de remuer ni leur épaule ni leur genou pour se livrer à leurs espiègleries, et le nouveau venu, ayant les mains attachées, ne peut contrôler leurs faits et gestes. Il devient un être passif, et, dans cet état, ou lui enlève facilement ses lunettes, s'il en

porte, sa cravate, son mouchoir de poche, et on le coiffe avec le tambour de basque. Mettre de la farine dans les mains des deux frères, cela ne les empêche pas de les sortir du nœud coulant. Une fois les mains dégagées, ils versent leur farine dans une poche pratiquée dans l'habit; s'y essuient les mains ; les passent ensuite successivement par la lucarne pour montrer qu'elles sont libres, et se livrent enfin, comme précédemment, à leur bruyant concert; après quoi, l'un des frères prend dans une poche de côté un petit cornet rempli de farine ; il en verse dans les mains de son compère et dans une des siennes ; remet le cornet vide dans sa cachette et répartit dans ses deux mains sa provision de farine. On ouvre les portes, et les deux frères dégagés de leurs cordes, descendent montrer au public que leurs mains sont toujours rem-

plies de farine. Ce petit truc de farine eut, un jour, un dénoûment assez fâcheux pour les médiums, mais très-plaisant pour les spectateurs. Le délégué chargé de mettre la farine dans les mains eut la malice d'y mettre du tabac à la place. Les spirites n'en virent rien, puisque, à ce moment, leurs mains sont placées derrière leur dos. Les deux frères reparurent avec de la farine dans les mains. On leur fit connaître le tour qu'on leur avait joué, et tout le monde se mit à rire, excepté, pourtant, les mystificateurs mystifiés.

Les explications sur la seconde partie, dite *dans les ténèbres*, seront faciles à comprendre, attendu que les trucs reposent encore, pour la plus grande partie, sur le fameux nœud coulant dont nous venons de parler : les deux frères sont assis de chaque côté d'une table sur laquelle sont déposés guitares

et tambour de basque; ils ont à leurs pieds un paquet de cordes; autour d'eux se forme le cercle magnétique des spectateurs se tenant par la main; l'obscurité se fait, et tout aussitôt les deux frères se garrottent sur leur chaise, dans les conditions que nous avons indiquées plus haut et dans la position que représente la figure 2. Il n'y a de différence que dans la forme des siéges. Ainsi que dans l'armoire, ils peuvent à leur gré s'attacher ou se détacher instantanément et jouer des instruments qui sont sur la table. Mais, dira-t-on, comment vont-ils faire lorsqu'on va sceller à la cire le nœud qui les attache? Le lecteur remarquera sur la figure 3 qu'on peut mettre de la cire sur le milieu du nœud et fixer même ensemble, à cet endroit, deux parties de la corde, sans que le mouvement des bouts A et B, ainsi que celui des boucles,

puisse être gêné. Lorsque les poignets sont passés dans les boucles, cette partie du nœud se trouve toujours en dessus. Et puis l'interprète a soin d'indiquer l'endroit précis où le cachet doit être apposé, en priant d'éviter de faire couler de la cire brûlante sur les poignets. Cette observation provoque toujours une réserve très-utile à la réussite du truc. Il faut dire enfin que la corde étant de la grosseur du petit doigt, le cachet ne peut guère prendre plus d'espace que la réunion des deux parties fixes.

Il nous reste encore plusieurs faits merveilleux à expliquer : ce sont les évolutions fantastiques des guitares, la feuille de papier sous les pieds, l'habit enlevé et revêtu, etc. Les guitares et le tambour de basque sont enduits d'une liqueur phosporescente dont le faible éclat ne rayonne pas assez pour éclai-

rer les objets qui les entourent; on se trouve donc dans une complète obscurité. Ira se détache de ses liens, et, avec l'habitude qu'il a acquise de se reconnaître dans ces ténèbres, il prend par le manche une guitare lumineuse, s'avance aussi près que possible du public, et la fait voltiger au-dessus des têtes, tout en faisant vibrer les cordes à l'aide des deux derniers doigts. L'absence de tout autre objet de comparaison ne permet pas au public de juger à quelle distance se trouve cette lumière indécise, et j'ai éprouvé moi-même qu'une guitare qui me touchait presque la tête me semblait en être éloignée de quelques mètres. Pendant ce temps, l'autre médium, étant également suffisamment dégagé, élève aussi haut que possible l'autre guitare et le tambour de basque phosphorés, et fait avec ces deux instruments autant de bruit et de

mouvement que possible. Le truc du contour des pieds marqué sur la feuille de papier est très-ingénieux : Ira, après qu'on a pris cette mesure de précaution, quitte la feuille de papier pour s'approcher des spectateurs, et, lorsqu'il revient s'asseoir, il a soin de retourner la feuille de papier avant de poser ses pieds dessus ; puis, à l'aide d'un crayon qu'il prend dans une de ses poches, il trace un autre contour que l'on prend pour celui que le public a fait. Quant au tour de l'habit endossé, Ira, libre de ses liens, quitte son habit, le jette au milieu de la salle, et, saisissant celui qu'il a fait mettre sur les genoux d'un spectateur du premier rang, il s'en revêt, puis se remet dans ses attaches et le tour est fait.

# XIV

## LE CARTON FANTASTIQUE.

out le monde connaît cet axiome de physique : le contenu est plus petit que le contenant, et réciproquement. Cette incontestable vérité, cet axiome semble se trouver en contradiction avec le truc dont il s'agit ici. On en jugera par l'exposition sommaire dont je vais faire précéder les explications techniques.

Le prestidigitateur entre en scène portant

sous le bras un carton à dessin; il le pose sur de légers tréteaux placés en avant de la scène, et il en retire successivement :

1° Différentes images.

2° Deux charmants chapeaux de femme, l'un en velours noir, orné d'une plume blanche; l'autre en satin rose, garni de fleurs.

3° Quatre tourterelles vivantes.

4° Trois grandes casseroles remplies, l'une de haricots, l'autre d'eau, la troisième de feu.

5° Une cage garnie de serins voltigeant de bâtons en bâtons.

6° Un enfant de cinq ou six ans.

Il est bon de faire remarquer que le carton n'a pas plus de trois centimètres et demi d'épaisseur, et qu'on le ferme chaque fois qu'on en a retiré un des objets que je viens de citer.

Avant de donner les explications nécessaires pour l'exécution de ce tour, il est indispensable d'en indiquer les dispositions scéniques, en y joignant le boniment qui motive l'apparition de chacun des objets.

Lorsque le carton est placé sur les tréteaux et que les cordons en ont été déliés, on en sort une image représentant une charmante petite dame à mi-corps, grandeur nature, et coiffée en cheveux. On ferme le carton.

— Je remarque, dites-vous, que cette dame est sortie nu-tête de ce carton ; elle y aura sans doute oublié son chapeau. En effet, le voici.

On sort le chapeau et on ferme le carton.

— Ce chapeau est pour l'hiver ; il doit être sans doute accompagné d'un chapeau d'été.

On ouvre, et on retire un chapeau de satin; on ferme le carton pour le rouvrir aussitôt, et on en sort une autre image représentant un oiseau.

— Ah! voici un oiseau; il est certain qu'il ne peut y en avoir dans ce portefeuille qu'en peinture. Cependant, voici une tourterelle qui a essayé de s'y fourrer; mais dans quel état est-elle, grand Dieu!

On montre une tourterelle empaillée et tout aplatie.

— Elle est morte. Mais j'en aperçois une qui a résisté à la pression; elle est bien vivante!

On la montre; puis une autre, puis encore une autre, et enfin une quatrième. On a retiré ainsi quatre tourterelles, que l'on a successivement mises sur les bords du carton, qui est resté ouvert. Après les avoir

mises de côté, on ferme le carton[1]; puis, un instant après, on le rouvre et on en sort une image représentant deux cuisiniers qui se battent à coups de casseroles.

— Ah bien! voici, maintenant, *une batterie* de cuisine... Leurs instruments culinaires ne doivent pas être éloignés. En effet, voici une grande casserole remplie de haricots.

On sort celle-ci et on la met sur une table de côté; puis, revenant vers le carton, on sort une autre casserole remplie d'eau.

— Voici, sans doute, l'eau dans laquelle on allait mettre les haricots; elle est bouillante.

On y met le doigt et on le retire vive-

---

1. Le soir, les tourterelles sont tellement dociles, que non-seulement elles ne fuient pas, mais encore qu'elles restent là où on les met.

ment, bien que l'eau ne soit pas chaude.

— Cela n'est pas étonnant, voilà le feu qui la faisait bouillir !

On retire la troisième casserole et on la met de côté, ainsi que l'autre, et on ferme ; puis, presque aussitôt, on ouvre de nouveau.

— Voici un objet que j'avais oublié de sortir...

On retire la cage pleine d'oiseaux, que l'on porte aux spectateurs pour être examinée. Lorsque l'on revient, on frappe sur le carton, qui est resté ouvert.

— Toc toc ! il n'y a plus rien là, dit-on, et encore moins personne.

— Mais si ! il y a encore quelqu'un, répond l'enfant en passant sa petite tête par-dessus le carton ; je voudrais bien sortir pour prendre l'air, on étouffe là dedans !

On sort l'enfant, et l'on vient ensuite

montrer au public l'intérieur du carton, qui ne diffère en rien des cartons ordinaires.

Ce tour exige une très-grande adresse pour être convenablement exécuté, surtout quant à ce qui concerne l'apparition de l'enfant.

### EXPLICATION.

De tous les objets qui sortent du carton, les uns y sont installés à l'avance, les autres y sont introduits dans le cours de l'expérience. Pour les premiers, ce sont les images, les chapeaux, la tourterelle aplatie, le couvercle ou double fond de casserole rempli de haricots, et la cage. Pour les seconds, les tourterelles vivantes, les casseroles et l'enfant.

## PRÉPARATIFS ET DISPOSITIONS DES OBJETS AVANT L'EXÉCUTION DU TOUR.

Le carton, avons-nous dit, a pour épaisseur extérieure trois centimètres et demi; c'est donc deux centimètres environ de vide à l'intérieur pour y cacher des objets. Ce portefeuille est construit en carton très-résistant. En dernier lieu, j'avais remplacé les deux feuilles de carton par des feuilles de tôle, entièrement recouvertes de papier et de peau; ce qui, tout en présentant plus de solidité, donnait à gagner plus d'un demi-centimètre pour le vide réservé à l'intérieur. Ainsi qu'on le fait dans certains cartons pour protéger les gravures, une toile verte, fixée sur l'un des bords, venait s'étendre à l'intérieur. Cette toile de recouvrement, dont nous

allons tout à l'heure montrer l'utilité, au lieu d'être mise sur les objets, est placée en dessous. Sur le côté et à l'intérieur du carton, est une équerre articulée, pouvant dans certains moments tenir le carton ouvert dans un angle de 45 à 50 degrés.

### LES IMAGES.

Elles servent à cacher les mouvements que l'on fait pour prendre sur soi des objets que l'on met dans le carton ; elles sont, à cet effet, collées sur des feuilles de carton mince pour leur donner un peu de consistance.

### LES CHAPEAUX DE DAME.

Ils ont leurs carcasses faites avec des lames de ressort de pendule ; on les a cam-

brées selon la forme de la mode. Grâce à une fente qui est sur le derrière du chapeau, celui-ci peut se développer et se mettre à plat dans le carton en y tenant peu de place comme épaisseur. Avant qu'on le retire et lorsqu'il est encore caché par le carton, il reprend lui-même sa forme, tandis que le fond ou calotte, qui est à charnière, vient également se mettre à sa place. Une agrafe fixe le tout d'une manière solide[1].

### LES CASSEROLES.

Elles semblent de même grandeur lorsqu'elles sont sorties du carton ; cependant elles peuvent entrer les unes dans les autres.

---

[1]. A l'époque où j'ai créé ce tour, la mode était d'avoir de grands chapeaux, ce qui donnait plus de valeur à ce prestige.

Leur queue se termine en crochets qui, en entrant les uns dans les autres, n'en forment plus qu'un et peuvent ainsi s'accrocher en bloc, comme nous allons le dire tout à l'heure. Voici, maintenant, de quelle façon, à un moment donné, elles peuvent contenir du feu, de l'eau et des haricots.

Pour faciliter notre explication, la casserole la plus grande s'appellera n° 1 ; la seconde en grandeur n° 2 et la plus petite n° 3.

Le n° 3 doit contenir de l'eau ; à cet effet, lorsqu'elle est pleine de ce liquide, on la couvre d'un morceau de toile imperméable que l'on attache fortement sur les bords avec une ficelle, ainsi qu'on le fait d'un pot de confitures. Afin que la ficelle ne tende pas à s'échapper, on a soudé un petit cordon en fil de cuivre autour des bords. Toutefois il y a une interruption de ce cordon métallique

près de la queue, sur une longueur de cinq à six centimètres ; ce qui sert à décoiffer la casserole plus aisément en enlevant la toile par cet endroit. On a ajusté au n° 2 un double fond de deux centimètres de hauteur, sorte de couvercle creux qui s'emboîte sur la casserole. Lorsque ce double fond est plein de haricots et placé dans la casserole, il semble que celle-ci en soit pleine. La casserole n° 1 n'a aucune disposition particulière ; elle doit contenir le feu ainsi que nous allons l'expliquer plus loin.

## LES QUATRE TOURTERELLES.

Elles sont placées dans un petit sac que je ne crois pas devoir décrire ici en raison de sa simplicité ; elles sont installées cha-

cune dans un compartiment qui les enveloppe en partie. Ces compartiments sont superposés de deux en deux, ce qui en forme un petit paquet assez régulier et peu volumineux. Un crochet en fil de fer, de dix centimètres de longueur, est disposé de manière à tenir le paquet fermé lorsque celui-ci est suspendu; mais, sitôt que les tourterelles sont déposées dans le carton, tout doit s'ouvrir en même temps, et les tourterelles sont libres.

## LA CAGE AUX OISEAUX.

Il serait trop long de donner une description exacte de cette cage; toutefois, je crois pouvoir en faire comprendre les dispositions par l'explication suivante :

La cage a quatre grands côtés et deux petits formant le fond, le dessus et deux côtés. Les quatre grandes faces de cette cage, au lieu d'être solidement fixées entre elles, sont réunies par des charnières, ce qui permet à la cage de s'aplatir et de ne présenter que très-peu d'épaisseur. Les deux petites faces des extrémités sont également mobiles, mais elles ne tiennent à la cage que par un de ses côtés, et elles servent à fixer celle-ci lorsqu'elle est redressée. Le fond de la cage est en tôle et disposé de manière à laisser une place suffisante pour loger les canaris lorsqu'elle est à plat.

Lorsqu'on redresse la cage, on ferme vivement les deux petits côtés pour que les deux oiseaux n'aient pas le temps de s'échapper. L'anse de la cage est également à charnière pour pouvoir s'aplatir.

L'ENFANT.

A un moment donné, il entre dans le carton sans que le public l'aperçoive; il y est presque lancé par un procédé que nous allons décrire.

Du côté où le carton s'ouvre et directement au-dessous de ses bords est pratiquée dans le parquet une petite trappe à charnière. Au-dessous de cette trappe est placée verticalement une boîte oblongue dans laquelle l'enfant debout se trouve placé. Le fond est mobile et peut être soulevé par un levier de manière à enlever l'enfant jusqu'à la hauteur du carton. Nous verrons plus loin comment doit être pratiquée cette opération.

## PRÉPARATION DU CARTON AVANT D'ENTRER EN SCÈNE.

On étend d'abord la toile de recouvrement sur le fond intérieur du carton, puis on met par-dessus les objets suivants : 1° la cage aplatie avec les oiseaux dedans; 2° à côté de cette cage le double fond de la casserole remplie de haricots ; 3° l'image de la batterie de cuisine; 4° la tourterelle aplatie; 5° l'image de l'oiseau ; 6° les deux chapeaux aplatis à côté l'un de l'autre ; 7° l'image de la petite dame.

## PRÉPARATION DES CASSEROLES.

Emplir d'eau la casserole n° 3; la couvrir et la ficeler ainsi qu'il a été indiqué plus

haut. Mettre dans le fond de la casserole n° 1 un sachet en papier fin dans lequel est une poudre dont l'inflammation produit un feu rouge [1]. Une mèche communiquant avec cette poudre sort du papier pour être facilement enflammée. On met à cet effet une allumette à côté dans la casserole. Après quoi, on met les casseroles les unes dans les autres.

Les tourterelles, ainsi que je l'ai dit, se mettent dans un sac pour ne former qu'un paquet.

Lorsqu'on est prêt à faire le tour, on accroche le paquet de casseroles à une boucle que l'on a derrière soi sous l'habit,

---

1. Composition de la poudre à feu rouge :

| | | |
|---|---|---|
| 1° Nitrate de strontiane pulvérisé et desséché avec soin. | 20 parties. | |
| 2° Résine de benjoin | 4 » | 25 |
| 3° Fleur de soufre desséchée. | 1 » | |

comme je l'ai indiqué dans mon volume des *Secrets de la prestidigitation*, page 403. Les tourterelles s'accrochent également de manière à se trouver au-dessus des casseroles.

Toutes ces dispositions prises et étant ainsi équipé, on prend le carton et on entre en scène. Puis, après que le carton a été déposé sur les tréteaux, on procède à l'extraction des objets en s'appuyant sur le boniment que j'ai indiqué plus haut.

Première ouverture : l'image de la petite dame et des chapeaux.

Deuxième ouverture : l'image des oiseaux. En élevant verticalement cette image au-dessus du carton comme pour la sortir avec la main gauche, le corps se trouve masqué un instant et on en profite pour décrocher vivement le paquet de tourterelles et le mettre dans le carton.

Troisième ouverture : l'image de la batterie de cuisine servant également à masquer le corps pour déposer dans le carton le paquet de casseroles. Une fois déposées, on les met à côté l'une de l'autre. Le double fond aux haricots est mis sur le n° 2. Avant de sortir le n° 1, on frotte l'allumette et on enflamme la poudre, ce qui laisse croire que la casserole est remplie de feu.

Quatrième ouverture : on relève la cage et on la sort du carton, qui, après cela, reste ouvert, étant retenu par son compas.

Ici commence une scène qui doit faciliter l'introduction de l'enfant dans le carton sans qu'il soit vu du public : on s'avance vivement jusqu'auprès des spectateurs pour leur montrer la cage, et, mettant la main dedans, on feint de vouloir leur distribuer les serins en criant :

—Quelles sont les personnes qui en veulent?

Les spectateurs, croyant l'expérience terminée et, d'autre part, désireux d'avoir un de ces petits oiseaux, reportent toute leur attention sur la cage.

Mais, pendant ce temps, voici ce qui se passe sur la scène : le servant qui est près du carton à l'instant où on vient d'en sortir la cage, voyant, du reste, toute l'attention du public portée sur la cage, laisse échapper du carton le recouvrement en toile verte qui tombe jusqu'à terre et cache ainsi le vide entre le carton et le parquet. A ce signal, une personne, placée dans la coulisse, poussant le levier dont j'ai parlé plus haut, lance en quelque sorte l'enfant à la hauteur de l'ouverture du carton et celui-ci s'y fourre aussitôt.

Cette introduction opérée, le servant relève tranquillement la toile comme pour réparer un accident inattendu. Ce mouvement était fait sur ma scène avec une telle promptitude que, pour le spectateur qui, je suppose, n'eût pas quitté le carton des yeux, c'eût été simplement le fait d'une toile tombée par hasard et relevée aussitôt. J'ai souvent apprécié la durée de l'introduction de l'enfant qui ne durait pas plus de quatre secondes.

Je me suis étendu assez longuement sur ce tour, parce que c'était un de mes trucs de prédilection, et que je le regarde comme l'un des trucs les plus étonnants que l'on puisse présenter au public.

# XV

## LE TAMBOUR MAGIQUE.

u commandement du prestidigitateur, un tambour placé sur un trépied léger, bat différentes marches avec la précision et l'habileté d'un tambour maître ; à cette différence près que ce *tambour magique* résonne sans le secours de baguettes et sans aucune intervention apparente.

Cet exercice a lieu d'abord sur la scène ;

puis, pour éviter la supposition d'une illusion d'acoustique, le physicien accroche le tambour à deux cordons suspendus au plafond de la salle. L'instrument, tout en se balançant au-dessus de la tête des spectateurs, redouble de vigueur et d'entrain dans l'exécution de ses marches et batteries.

Ce prestigieux exercice que l'on pourrait aisément faire passer pour une intervention médianimique, repose sur un principe d'une grande simplicité. Dans l'intérieur du tambour est un *vibrateur de la Rive*[1], vulgairement appelé sonnerie électrique. Le marteau de cette sonnerie est disposé de manière à frapper sur la peau d'âne en guise de timbre.

On sait que, dans l'organisation d'une son-

---

[1]. On trouve dans les traités d'électricité dynamique, et notamment dans les ouvrages de M. le comte du Moncel, la description de ce genre de sonnerie.

nerie électrique, il existe, à certaine distance de cet avertisseur, un bouton qu'il suffit de presser pour animer l'appareil. Tant que le doigt reste sur le bouton les vibrations métalliques se font entendre; elles ne cessent que lorsque cesse la pression.

Ce bouton est placé dans la coulisse près d'un compère qui doit remplir le rôle de medium à distance. Des fils habilement dissimulés et des communications métalliques communiquent à l'intérieur du tambour, soit qu'on le place sur le trépied ou à l'extrémité des cordons.

Rien de plus simple avec cette disposition que d'exécuter toute batterie militaire, puisqu'on a à sa disposition des *fla* et des *rrrrra* de toute durée.

En effet (et l'on peut essayer cet exercice sur le bouton d'une sonnerie électrique), si

on appuie sur le bouton dans un temps très-court de la valeur d'une double croche, par exemple, le marteau ne frappe qu'un coup. C'est le *fla* ou l'unique coup de baguette. Quant aux différents *rrrrra* ou roulements, ils s'obtiennent par des durées de pression comparables à des croches, des noires, des blanches, etc. C'est un instrument dont le compère joue avec plus ou moins de perfection.

Pour donner plus de brio à la batterie du tambour, on place à l'intérieur de celui-ci un second vibrateur et une seconde touche sous la main du compère. On peut alors d'une main faire un roulement continu, tandis que de l'autre on exécute la marche. Ce qui, dans l'art de la caisse roulante, est un tour de force exécuté par les plus habiles.

Pour rendre l'exécution plus parfaite, on peut, comme dans les serinettes, disposer un cylindre sur lequel des chevilles convenablement espacées envoient l'électricité dans des temps voulus pour l'exécution des batteries.

FIN

# TABLE

|   | Pages |
|---|---|
| Avertissement de l'éditeur . . . . . . . . . | I |
| Le Prieuré. . . . . . . . . . . . . . . . | v |
| I. Théâtre des soirées fantastiques de Robert Houdin. | 1 |
| II. Dispositions scéniques pour la prestidigitation théâtrale. . . . . . . . . . . . . . . . | 35 |
| III. Tours de mouchoir . . . . . . . . . . | 49 |
| IV. Le coffre lourd. . . . . . . . . . . . | 59 |
| V. Les cent bougies allumées d'un coup de pistolet. . | 71 |
| VI. Spectres vivants et impalpables. Apparitions fantastiques. . . . . . . . . . . . . . | 79 |
| VII. Le panier indien . . . . . . . . . . . | 113 |
| VIII. Manifestations spirites. . . . . . . . . | 131 |
| IX. Le buste de Socrate. . . . . . . . . . | 143 |
| X. Curieuse expérience d'acoustique. . . . . . | 151 |
| XI. Le décapité parlant . . . . . . . . . . | 177 |
| XII. L'armoire Protée . . . . . . . . . . . | 193 |
| XIII. Le truc des frères Davenport . . . . . . | 203 |
| XIV. Le carton fantastique. . . . . . . . . | 265 |
| XV. Le tambour magique. . . . . . . . . . | 289 |

Typographie Lahure, rue de Fleurus, 9, à Paris.

RÉCOMPENSE NATIONALE DE 16,600 FRANCS
Grande Médaille d'OR à T. Laroche
Première médaille à l'exposition internationale de Paris 1875.

*Chère malade, c'est bien le véritable QUINA LAROCHE;
il vous rendra la santé et vos belles couleurs.*

EXIGER LA SIGNATURE  SUR LES ENVELOPPES
LAROCHE ET ÉTIQUETTES

Le QUINA LAROCHE est un ÉLIXIR VINEUX à base des 3 quinquinas.
D'un goût très-agréable, il est surtout *apéritif, fortifiant* et *fébrifuge.*

PARIS 22 et 19, rue Drouot, PARIS

# DUPONT

PARIS, RUE SERPENTE, 18, PRÈS DE L'ÉCOLE-DE-MÉDECINE

Diplôme d'Honneur à l'Exposition internationale de 1875

## LITS ET FAUTEUILS MÉCANIQUES
### POUR MALADES ET BLESSÉS

Appareil s'adaptant à tous les lits.

Automoteur avec porte-pieds à 2 articulations.

A manivelles.

VENTE
ET
LOCATION
—
TRANSPORT
DE
MALADES

Portoirs de différents modèles.

Roues à main courante.

---

## Eau minérale naturelle
## D'AULUS (ARIÉGE)

**Souveraine pour la goutte, la gravelle et les maux de reins**

**MÉDAILLE D'OR UNIQUE, PARIS 1875.**

**Dépurative.** — Seule de toutes les eaux minérales naturelles, elle possède, à un haut degré, une vertu dépurative des plus remarquables. Elle agit sur le sang, qu'elle purifie et régénère; elle détruit les rougeurs, les boutons, les furoncles, les dartres, les éruptions invétérées, qui sont la conséquence d'une viciation du sang, tenant à des causes constitutionnelles ou autres.

S'adresser : 
- A Aulus (Ariége), à l'Administration générale des Eaux;
- A Paris : Au Dépôt central, 18, rue Saint-Martin;
- A l'Agence des Eaux d'Aulus, 6, boulevard Magenta.

---

## VIN DE BAUDON

ANTIMONIO-PHOSPHATÉ

**Pharmacie rue des Francs-Bourgeois, 11, Paris.**

tonique, reconstituant, supérieur à l'huile de foie de morue; combat la faiblesse de constitution, le lymphatisme, les glandes chez les enfants; les catarrhes, les bronchites, les maladies de poitrine chez les adultes.

**Utile pendant la grossesse et l'allaitement**

SOCIÉTÉ POUR L'EXPLOITATION
DES
# PRODUITS A L'EAU DE MER
PURIFIÉE ET CONSERVÉE
## Par les procédés du D<sup>r</sup> LISLE
BREVETÉS S. G. D. G.

SIÉGE SOCIAL
## 37, rue Vivienne, 37

DEUX MÉDAILLES D'ARGENT
A L'EXPOSITION INTERNATIONALE DE 1875

## PRODUITS ALIMENTAIRES

PAINS DE TOUTES FORMES — GALETTES SALÉES — CROISSANTS — BISCUITS AU MAÏS
ANISETTE — CRÈME DE MENTHE — CURAÇAO
PASTILLES A L'EAU DE MER

## PRODUITS PHARMACEUTIQUES

SIROP THALASSIQUE — ÉLIXIR THALASSIQUE

Tous les produits indiqués ci-dessus ont une saveur excellente

DÉPOT GÉNÉRAL DES PRODUITS PHARMACEUTIQUES

PHARMACIE A. CABANÈS
23, RUE TAITBOUT, 23
ET DANS TOUTES LES BONNES PHARMACIES

Le **Pain à l'eau de mer** réunit toutes les propriétés d'un excellent aliment. Il est plus savoureux que le pain ordinaire; il réveille l'appétit, facilite la digestion et active fortement toutes les fonctions de nutrition.

A tous ces titres il doit remplacer, un jour, le pain ordinaire dans l'alimentation de tout le monde.

Mais il est de plus un préservatif contre l'invasion de beaucoup de maladies, chez les enfants surtout, dont il transforme et fortifie la constitution; car il est l'agent le plus sûr de la reconstitution du sang lorsque ce liquide est appauvri.

Enfin il est encore l'un des adjuvants les plus utiles dans le traitement de ces même maladies lorsqu'on a le malheur d'en être atteint, et, *dans beaucoup de cas que les médecins seuls doivent apprécier*, il pourra remplacer avantageusement tout autre traitement.

Ce qui précède est également vrai de tous les autres produits alimentaires qui peuvent être remplacés les uns par les autres, selon le goût de chacun.

N. B. — Pour plus amples renseignements lire le volume publié par le docteur Lisle, sous le titre: **Du pain à l'eau de mer et de son utilité hygiénique**. — Paris, 1876; prix : **3 francs**, chez M. Michel LÉVY Frères, rue Auber, 3, et M. G. MASSON, place de l'Ecole-de-Médecine, 17, et enfin chez l'auteur, rue Vivienne, 37.

# PHARMACIES DE FAMILLE
## POUR LA VILLE ET POUR LA CAMPAGNE

### A l'usage des Châteaux, Villas, Usines, Chantiers, Mairies, Presbytères, Pensions, Officiers de terre et de mer, etc.

**MÉDAILLES DE BRONZE** D'ARGENT **DE VERMEIL**

**MÉDAILLES DE BRONZE** D'ARGENT **DE VERMEIL**

**MODÈLE DE 40 FRANCS**

DIMENSIONS : Longueur, 0m,22 ; — Largeur, 0m,19 ; — Hauteur, 0m,15.

### COMPOSITION :

- Teinture d'arnica.
- Eau de melisse des Carmes.
- Éther rectifié.
- Extrait de Saturne.
- Ammoniaque.
- Alcool camphré.
- Eau sedative.
- Acide phénique.
- Baume du Commandeur.
- Glycerine.
- Vinaigre anglais.
- Alun en poudre.
- Camphre en poudre.
- Magnésie calcinée.
- Laudanum de Sydenham.
- Chloroforme dentaire.
- Cartouche pansement.
- Pilules écossaises.
- Pilules de sulfate de quinine.
- Grumeaux d'aloès.
- Pastilles de calomel.
- Calomel.
- Ipecacuanha.
- Rhubarbe en poudre.
- S. N. de bismuth.
- Sparadrap.
- Bandes en toile.
- Taffetas d'Angleterre.
- Baudruche gommée.
- Pierre infernale.
- Ciseaux.
- Lancette.
- Pince à pansements.
- Fil, aiguilles, epingles.

### Trois autres modèles à 25, 60 et 80 francs

NOTA. — La capacité des flacons est de 30, 45 et 60 grammes.

### PRIX NETS. — ENVOIS FRANCO

*Un Petit Manuel de Médecine domestique est joint à chaque envoi et adressé* GRATUITEMENT *et* FRANCO *aux personnes qui en font la demande.*

## AMBULANCE-GUETTROT
### MODÈLE SPÉCIAL (100 FRANCS)
### POUR L'INDUSTRIE ET LES GRANDES EXPLOITATIONS

## PHARMACIE NORMALE
### PARIS — rue Drouot, 15 — PARIS

CALMANN LÉVY EDITEUR, 3 rue Auber
ET A LA LIBRAIRIE NOUVELLE, 15, BOULEVARD DES ITALIENS

## M. LE COMTE DE PARIS

# HISTOIRE
DE
# LA GUERRE CIVILE
## EN AMÉRIQUE

### TOMES I A IV

Quatre beaux et forts volumes in-8°, imprimés par J. CLAYE. — Prix : 30 francs.

### ATLAS

Pour servir à l'*Histoire de la guerre civile en Amérique*

LIVRAISONS I A IV, CONTENANT DIX-NEUF CARTES. — PRIX : 30 FR.

## M. GUIZOT

# MÉMOIRES
POUR SERVIR
## A L'HISTOIRE DE MON TEMPS

(Ouvrage auquel a été décerné par l'Institut le grand prix biennal de 1871

### DEUXIÈME ÉDITION

Huit beaux et forts volumes in-8°. — Prix : 60 fr.

# HISTOIRE PARLEMENTAIRE
## DE FRANCE

Formant le complément des *Mémoires pour servir à l'histoire de mon temps*

CINQ BEAUX ET FORTS VOLUMES IN-8°. — PRIX : 37 FR. 50 C.

# L'UNIVERS ILLUSTRÉ

## Le plus grand des Journaux illustrés

### ON S'ABONNE

| CHEZ CALMANN LÉVY, ÉDITEUR | A LA LIBRAIRIE NOUVELLE |
|---|---|
| RUE AUBER, 3 | BOULEVARD DES ITALIENS, 15 |

Et chez tous les Libraires de la France et de l'Étranger

### PRIX DE L'ABONNEMENT

| Un an (avec prime gratuite, pris au bureau). 22 fr. | Six mois. . . . 11 fr. 50 |
|---|---|
| | Trois mois. . . 6 fr. » |

### LE NUMÉRO : 40 CENTIMES

*Un numéro du journal, contenant le détail des nouvelles* **primes** *offertes* **gratuitement** *aux abonnés, sera envoyé* **franco** *à toute personne qui en fera la demande par lettre affranchie.*

---

## AVIS AUX LECTEURS
### des BONS ROMANS

Nous sommes heureux de pouvoir annoncer aux nombreux lecteurs des **Bons Romans** que, suivant le désir qui en a été généralement exprimé, l'Administration vient de prendre toutes les mesures nécessaires pour rendre à cette publication son ancienne périodicité bi-hebdomadaire. A partir du **1er Avril 1877**, les **Bons Romans** paraîtront deux fois par semaine, les Lundis et Vendredis, comme antérieurement au mois de Septembre 1870.

Par suite de ce changement, les nouveaux prix d'abonnement sont ainsi fixés :

Un an. . . . . 8 fr.　|　Six mois. . . . 4 fr.

### Le Numéro 5 centimes

Administration des BONS ROMANS
**Rue Auber, 3, Paris**

# EAU
DE
## MÉLISSE DES CARMES
# BOYER

*Seul successeur des Carmes*

PAR SUITE DE L'EXPROPRIATION DU

14, RUE TARANNE, 14

---

### ACTUELLEMENT

## PARIS, 14, RUE DE L'ABBAYE, 14, PARIS

CONTRE

Apoplexie, paralysie, mal de mer, choléra
vapeurs, évanouissements
indigestions, dysenteries, etc.

## AVIS

**AFIN** d'éviter toutes les contrefaçons et les imitations frauduleuses de nos marques, que la réputation séculaire de l'*Eau des Carmes* a créées,

**EXIGER** chez tous les pharmaciens et autres commerçants la fiole de l'*Eau des Carmes* revêtue de l'étiquette **BLANCHE** et **NOIRE** placée sur nos bouteilles de tout format.

**S'ASSURER** de la signature **BOYER**, de l'adresse 14, rue **TARANNE**, et de la nouvelle adresse :

## 14, RUE DE L'ABBAYE, 14

Paris: — Imp. Dumoutet, 5, rue Auber

# NOUVEAUX OUVRAGES EN VENTE

## Format in-8°.

**J. AUTRAN** de l'Acad. franç.   f. c.
ŒUVRES COMPLÈTES, t. III. — La Flûte et le Tambour.............. 6 »

**BEAURE**
LA DÉMOCRATIE CONTEMPORAINE, 1 v. 6 »

**COMTE DE PARIS**
HISTOIRE DE LA GUERRE CIVILE EN AMÉRIQUE, t. I à IV........... 30 »
ATLAS POUR SERVIR A L'HISTOIRE DE LA GUERRE CIVILE EN AMÉRIQUE. Livraisons I à IV.................. 30 »

**VICTOR HUGO**
LES CHATIMENTS, 1 volume........ 6 »

**PAULINE L.**
LE LIVRE D'UNE MÈRE, 1 volume.... 6 »

**J. H. MERLE D'AUBIGNÉ**
HISTOIRE DE LA RÉFORME EN EUROPE AU TEMPS DE CALVIN, t. VI...... 7 50

**ERNEST RENAN**   f. c.
L'ANTECHRIST, 1 volume........... 7 50

**J. MICHELET**
ORIGINE DES BONAPARTE, 1 volume.. 6 »
JUSQU'AU 18 BRUMAIRE, 1 volume... 6 »
JUSQU'A WATERLOO, 1 volume....... 6 »

**H. RODRIGUES**
SAINT PAUL, 1 volume............. 6 »

**JULES SIMON**
SOUVENIRS DU QUATRE SEPTEMBRE. — Le gouvernement de la Défense nationale. 1 volume................. 6 »

**L. DE VIEL-CASTEL** de l'Acad. franç.
HISTOIRE DE LA RESTAURATION, t. XVII 6 »

---

## Format gr. in-18 à 3 fr. 50 c. le volume.

**A. ACHARD**   vol.
LA TRÉSORIÈRE..................... 1

**A. DE BRÉHAT**
L'HÔTEL DU DRAGON................ 1
LE MARI DE MADAME CAZOT......... 1
SOUVENIRS DE L'INDE ANGLAISE..... 1
VACANCES D'UN PROFESSEUR........ 1

**E. CADOL**
LA BÊTE NOIRE.................... 1

**JULES DE CARNÉ**
MARGUERITE DE KERADEC........... 1

**AL. DUMAS FILS** de l'Acad. franç.
THÉRÈSE........................... 1

**O. FEUILLET** de l'Acad. franç.
UN MARIAGE DANS LE MONDE........ 1

**D. FILEX**
UN ROMAN VRAI.................... 1

**DE GASPARIN**
PENSÉES DE LIBERTÉ............... 1

**TH. GAUTIER**
PORTRAITS ET SOUVENIRS LITTÉRAIRES. 1

**GUSTAVE HALLER**
LE BLEUET........................ 1

**N. HAWTHORNE** Traduction A. Spoll.
CONTES ÉTRANGES.................. 1

**ARSÈNE HOUSSAYE**
LES DIANES ET LES VÉNUS.......... 1

**VICTOR HUGO**
QUATREVINGT-TREIZE............... 2

**ALPHONSE KARR**
PLUS ÇA CHANGE................... 1

**KEL-KUN**
PORTRAITS........................ 1
NOUVEAUX PORTRAITS............... 1

**PROSPER MÉRIMÉE**
LETTRES A UNE AUTRE INCONNUE..... 1

**MÉRY**   vol.
LA FLORIDE....................... 1

**MICHELET**
LE PRÊTRE........................ 1

**CH. MONSELET**
LES ANNÉES DE GAIETÉ............. 1

**D. NISARD** de l'Acad. française
RENAISSANCE ET RÉFORME........... 2

**JULES NORIAC**
LA MAISON VERTE.................. 1

**PAUL PARFAIT**
LA SECONDE VIE DE MARIUS RODERT.. 1

**A. DE PONTMARTIN**
NOUVEAUX SAMEDIS. Tome XIII...... 1

**C.-A. SAINTE-BEUVE**
CHRONIQUES PARISIENNES........... 1

**GEORGE SAND**
LA COUPE......................... 1
LA TOUR DE PERCEMONT............. 1

**J. SANDEAU** de l'Acad. franç.
JEAN DE THOMMERAY. — LE COLONEL ÉVRARD........................... 1

**E. SCHERER**
ÉTUDES CRITIQUES DE LITTÉRATURE.. 1

**FRANCISQUE SARCEY**
ÉTIENNE MORET.................... 1

**LOUIS ULBACH**
MAGDA............................ 1

**A. VACQUERIE**
AUJOURD'HUI ET DEMAIN............ 1

**PIERRE VÉRON**
LA VIE FANTASQUE................. 1
CES MONSTRES DE FEMMES........... 1

**L. VITET** de l'Acad. française
LE COMTE DUCHATEL avec un portrait. 1

www.ingramcontent.com/pod-product-compliance
Lightning Source LLC
Chambersburg PA
CBHW071618220526
45469CB00002B/383